Stift Fischbeck

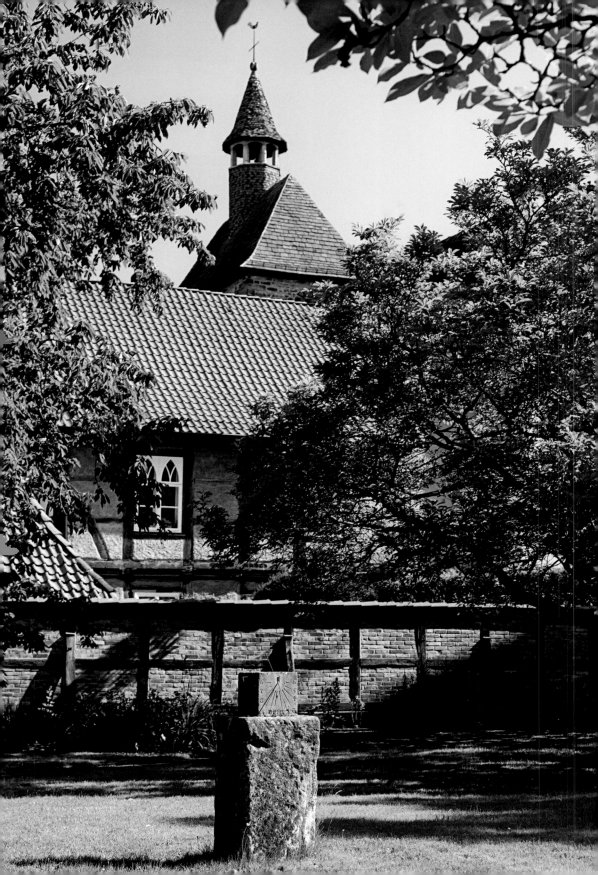

Stefan W. Römmelt

Stift Fischbeck

Christliches Frauenleben in Geschichte und Gegenwart

Großer DKV-Kunstführer

DEUTSCHER KUNSTVERLAG

Abbildung Seite 2:
Blick auf die Sonnenuhr im Abteigarten

Bildnachweis
Sämtliche Abbildungen: Bildarchiv Foto Marburg (Foto: Thomas Scheidt)
mit Ausnahme von
Seite 14 und 54: Jutta Brüdern, Braunschweig
Seite 30: Archiv Stift
Seite 46: Kurt Gilde, Rinteln
Seite 55: Klosterkammer Hannover
Seite 60: Museum August Kestner, Hannover (Foto: Christian Tepper)
Seite 72: Heiko Gropp, Hessisch Oldendorf
Lageplan in der hinteren Umschlagklappe:
Architekturbüro Georg von Luckwald, Hameln

Lektorat | Birgit Olbrich, DKV
Gestaltung und Satz | Edgar Endl, DKV
Reproduktionen | Birgit Gric, DKV
Druck und Bindung | F&W Mediencenter, Kienberg

Bibliografische Information der Deutschen Nationalbibliothek
Die Deutsche Nationalbibliothek verzeichnet diese Publikation in
der Deutschen Nationalbibliografie; detaillierte bibliografische
Daten sind im Internet über http://dnb.d-nb.de abrufbar

© 2012 Deutscher Kunstverlag GmbH Berlin München
Paul-Lincke-Ufer 34
D-10999 Berlin

www.deutscherkunstverlag.de
ISBN 978-3-422-02314-7

Inhalt

Danksagung

In Fischbeck wird viel Mühe aufgewandt, um solche Zweckfreiheit, den Geist des Ortes, zu erhalten und die Linien der Geschichte fortzusetzen, die Linien der Überlieferung, der Erinnerung, der Identifikation.[1]

Mit diesem Satz fasste die Lyrikerin Marion Poschmann 2009 den ideellen Kern des evangelischen Damenstifts Fischbeck in einem Beitrag für den von der Klosterkammer Hannover herausgegebenen Sammelband »Poesie und Stille« zusammen. Doch was macht den Geist Fischbecks aus? Kann man wirklich von Zweckfreiheit sprechen, und welche Traditionen greifen in der über 1000 Jahre alten geistlichen Institution?

Die folgenden Seiten versuchen Antworten darauf zu geben, was das besondere Profil des christlichen Frauenlebens in Fischbeck ausmacht. Ausgehend von der Erinnerung an die Gründerin skizziert der Band das Leben der Stiftsdamen und die Bedeutung der Äbtissinnen als Leiterinnen im Kontext ihrer Zeit und schließt mit einem Einblick in das spirituelle Leben. Eine Abschrift des Hausbuchs der Äbtissinnen im Stiftsarchiv Fischbeck und die Aufzeichnungen der Äbtissin Irmgard von Schoen-Angerer boten sich als Leitfaden an, ergänzt um einzelne Archivalien und die jüngere Forschungsliteratur.

Der Band führt die einzelnen Objekte, die an verschiedenen Orten im Stift Fischbeck verwahrt werden, mit den Stimmen der Fischbecker Stiftsdamen zu einer virtuellen Ausstellung zusammen und will als kulturhistorisches Lesebuch zum Nachdenken über die Grundlagen institutioneller und spiritueller Nachhaltigkeit anregen.

Bei meinem Gang durch die Kunst- und Kulturgeschichte Fischbecks erfuhr ich vielfache Unterstützung:

Äbtissin Uda von der Nahmer M.A. ermöglichte die Publikation und gewährte mir mehrmals Gastfreundschaft. Die Kapitularinnen des Stifts Fischbeck, allen voran Seniorin Ruth Wendorff und Kapitularin Ursula Schroeder, waren bei meinen Aufenthalten in Fischbeck äußerst aufgeschlossene Gesprächspartnerinnen, und Stiftsamtmann Dieter Brandt leistete vor Ort wertvolle Hilfe. Schirmvogt Otto von Blomberg unterstützte mich äußerst vertrauensvoll mit Rat und Tat. Das Architekturbüro Georg von Luckwald (Hameln) half äußerst unkompliziert.

Herr Thomas Höft M.A. (Lüchow/Köln), Herr Peter G. Arnold M.A. und Frau Elisabeth Stingl (beide Würzburg) standen mir immer hilfreich zur Seite.

Fotograf Thomas Scheidt, dem für seinen unermüdlichen Einsatz besonders gedankt sei, und Frau Almut Berchtold (beide Marburg), Herr Rainer Schmaus, Herr Edgar Endl M.A., Frau Esther Zadow M.A. und Frau Birgit Olbrich M.A. (alle München) sorgten dafür, dass aus meinen Ideen ein Buch wurde. Ihnen allen sei an dieser Stelle herzlich gedankt.

Das Buch ist Georg Salzbrenner und Gerhard Zellfelder in Dankbarkeit gewidmet.

Stefan W. Römmelt

Helmburgis – Die Stifterin und die Erinnerung an ihr Werk

Am 10. Januar 955 hält sich König Otto I. (936–973) mit seinem Gefolge in Brüggen an der Leine auf, als die um 900 geborene, verwitwete Adelige Helmburgis aus dem Geschlecht der Ekbertiner mit einer Bitte an den Herrscher herantritt. Die tatkräftige Mutter von drei Söhnen und fünf Töchtern plant die Gründung eines Stifts für unverheiratete Frauen, die im Gebet an ihren Mann, den Grafen Rikpert, und ihre Söhne erinnern sollen.

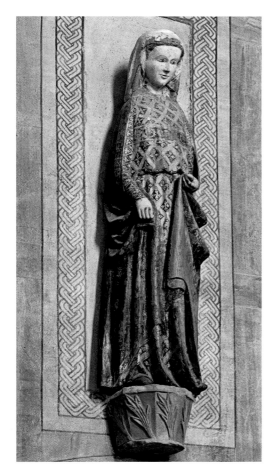

Skulptur der Helmburgis, 1. Hälfte 14. Jahrhundert

Anders als in Nonnenklöstern besitzen die Kanonissen, wie man die Mitglieder der Frauengemeinschaft nach ihrer Befolgung eines Kanons, in diesem Fall der Aachener Regel, nennt, die Möglichkeit, die Kommunität wieder zu verlassen und verlieren auch nicht das Recht auf Privateigentum. Der König kommt dem Ansinnen der Witwe nach und bestätigt die Gründung, die er unter seinen Schutz stellt.

Zugleich fixiert Otto, der kurze Zeit später in der Schlacht auf dem Lechfeld bei Augsburg die Ungarngefahr endgültig bannen kann und sieben Jahre später 962 in Rom zum Kaiser gekrönt wird, in der noch heute erhaltenen Gründungsurkunde die Ausstattung des Stifts mit einem verhältnismäßig bescheidenen Grundbesitz in der näheren und weiteren Umgebung des heutigen Fischbeck.

Die Erinnerung, die Memoria, an die Gründerin blieb im Stift vom Frühmittelalter bis ins 21. Jahrhundert in unterschiedlicher Intensität lebendig. Neben der erst nach der Reformation einsetzenden Geschichtsschreibung des Stifts bezeugen dies vor allem zwei Monumente, die im Spätmittelalter und in der Frühen Neuzeit entstanden.

Helmburgis-Bilder

Ein idealtypisches Porträt der Helmburgis um 1300 liefert die seit der Restaurierung von 1903/04 an der rechten Seite des Chors über dem Portal zur Sakristei aufgestellte Figur einer am Kopftuch erkennbar verheirateten, jugendlich gestalteten Frau. Die anmutige Figur wurde wohl in dem Eichensarkophag aufgebahrt, der jetzt im Altar des Damenchors verborgen ist und bis zum Beginn des 20. Jahrhunderts als Ersatz für das reale Grab der Stifterin diente. Die *mater familiae* starb vor dem 18. September 973 als Äbtissin in Hilwartshausen.

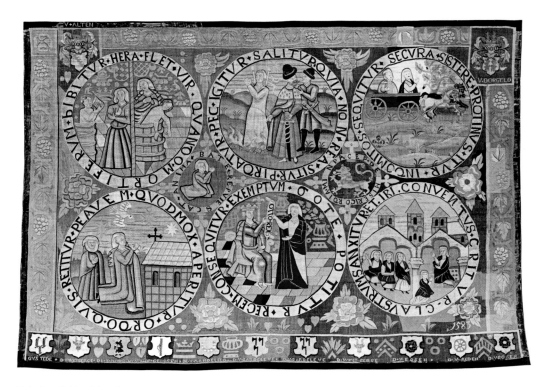

Helmburgis-Teppich, 1583

Während die genannte Holzskulptur der Helmburgis sich auf die Figur der Stifterin konzentriert, stellt das zweite Gründungsmonument des Stifts, das circa drei Jahrhunderte später entstand, den Gründungsvorgang Fischbecks in den Kontext einer Legende: Der Wandteppich aus dem Jahr 1583, der von Äbtissin Anna von Alten (reg. 1580–1587) und den Fischbecker Stiftsdamen gestiftet und wahrscheinlich in den Niederlanden gewebt wurde, verweist in Anlage und Ornamentik möglicherweise auf ein verlorenes mittelalterliches Vorbild aus Stiftsbesitz. Er erzählt die Geschichte der Helmburgis in sechs Medaillons als »Erfolgsstory«, die mit der Gründungsurkunde kaum in Einklang zu bringen ist.

Im Gegensatz zu dem Königsdiplom Ottos I., das sich auf die nüchterne Wiedergabe von Rechtstiteln beschränkt, erzählt der Helmburgis-Teppich die Gründung Fischbecks als dramatische Geschichte mit gutem Ausgang.

Das vertikal in zwei Halbkreise geteilte erste Medaillon schildert das verhängnisvolle Bad des Mannes der Helmburgis: Während der im Badezuber sitzende Graf Rikbert in der linken Hälfte den von seiner Frau gereichten Trunk zu sich nimmt, hängt der Körper des offensichtlich Verstorbenen in der zweiten Hälfte des Medaillons schlaff über den Rand des Zubers. Seine entsetzte Frau ringt mit gefalteten Händen mühsam um ihre Fassung.

Das zweite Medaillon schildert das Gottesurteil über Helmburgis, das ihre Unschuld erweisen soll. Wie Kaiserin Kunigunde in der Darstellung ihrer Feuerprobe auf dem Sarkophag Heinrichs II. und Kunigundes im Bamberger Dom schreitet Helmburgis in einer hügeligen Landschaft barfuß und offenbar unversehrt durch die Flammen. Ein Richter und der an seinem Krummschwert erkennbare Henker beobachten sie ungläubig, ihre Gesten drücken Verwunderung über das Bestehen der Feuerprobe aus.

8

Da Helmburgis von den Flammen ein kleines Brandmal davongetragen hat, ist ihre Schuld aus Sicht der Ankläger erwiesen. Die Strafe stellt das dritte Medaillon dar: Helmburgis rast zusammen mit einer Begleiterin auf einem von zwei Pferden in vollem Galopp gezogenen, führerlosen Wagen querfeldein. Die Hände vor der Brust gefaltet, schickt sie ein Stoßgebet zum Himmel.

Auch die zweite Gefahr hat Helmburgis unbeschadet überstanden. Im vierten Medaillon kniet die Adelige vor ihrer Begleiterin vor einer Kapelle, in deren Richtung ein Vogel fliegt. Hier kommen die legendarischen Anfänge Fischbecks ins Bild, das seine Entstehung nach Aussage des Teppichs einem Gelübde der Stifterin verdankt, das diese im Moment höchster Bedrohung abgelegt hat.

Auf den Boden historisch verbürgter Tatsachen kehrt das fünfte Medaillon zurück, das die Bestätigung der Gründung Fischbecks durch König Otto I. im Jahr 955 zeigt. Der Herrscher, der mit Krone und Zepter auf seinem Thron in einem angedeuteten Saal sitzt, überreicht der respektvoll, aber auf Augenhöhe vor ihm stehenden Helmburgis ein Schriftband, auf dem »Otto Rex« zu lesen ist. Die Bildumschrift verdeutlicht, worum es geht: Der Schutz des Königs sichert die Freiheit des Stifts – obwohl die Exemtion eine kirchenrechtliche Frage betrifft.

Im sechsten Medaillon sehen wir in das Innere des stattlichen Fischbecker Konvents. Auf der rechten Seite sitzt Helmburgis in Klostertracht, den rechten Arm hebend nimmt sie eine junge, vor ihr kniende Anwärterin in den neu gegründeten Konvent auf. Drei weitere Nonnen wohnen dem Vorgang bei, der die Gründungsphase Fischbecks, die im vierten, fünften und sechsten Medaillon geschildert wird, abschließt.

Der Teppich hing wohl an einem öffentlich zugänglichen Ort, etwa in der Kirche oder dem Kapitelsaal, und dokumentierte dort das Selbstbewusstsein und die Identität des Stifts. Der Besucher sollte auf die Gründung Fischbecks als Ausdruck gläubiger Dankbarkeit gegenüber Gott und auf die juristische Absicherung des Stifts durch die Bestätigungsurkunde König

Ottos I. verwiesen werden. Geschichte und Heilsgeschichte dienten in diesem Fall als Argumente im Überlebenskampf des Stifts in der Zeit nach der Einführung der Reformation, die für das noch bis in die Mitte des 16. Jahrhunderts am Katholizismus festhaltende Damenstift eine elementare Bedrohung ihrer Existenzform bedeutete. Dass die päpstliche Exemtion des Stifts nicht Bestandteil der Bilderzählung ist, erklärt sich aus der seit der Reformation radikal geänderten Bewertung des Papsttums.

Der Reichsadler – Anspruch und Wirklichkeit

In der Frühen Neuzeit spielte der doppelköpfige Adler, das Wappentier des Heiligen Römischen Reichs, in der Symbolik des Stifts eine wichtige Rolle. So bekrönt der Adler kaum zufällig den 1660 von Äbtissin Anna Knigge (1626–1663) gestifteten großen Messingleuchter in der Stiftskirche, obwohl ein Urteil des Reichskammergerichts von 1653 den Anspruch des Stifts auf Reichsfreiheit zurückgewiesen hatte.

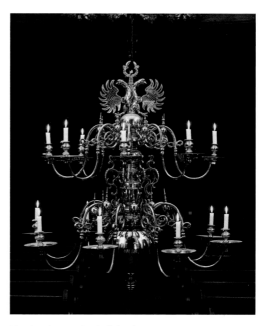

Kronleuchter in der Stiftskirche

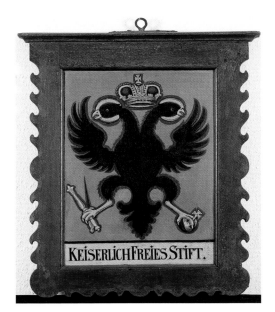

Tafel mit Reichsadler

zweifle aber, dass er uns den geringsten Nutzen gebracht hat, denn alles so feindlicherseits von der Ritterschaft zu liefern befohlen wurd, da hat das Stift sein Quantum mit herschießen müssen, wie solches die Rechnungen zeigen.

Von der Regierung wurden wir über das Aufstellen des Adlers questionieret, als ob wir uns zu viel damit herausgenommen hätten. Ich ließ durch den Amtmann wieder antworten, dass wohl ein jeder bei solchen gefährlichen Vorfällen derjenigen Mittel sich bedienen würde, wodurch er glaubte, ein unvermeidliches Glück abzuwenden, und übrigens wäre es auch keine Verneuerung, sondern man hätte gefunden, dass in dem dreißigjährigen Krieg ein Gleiches vom Stift geschehen wäre.[2]

Offensichtlich war die Äbtissin bemüht, den impliziten Verdacht der hessischen Regierung, das Stift strebe erneut nach Reichsfreiheit, mit dem Verweis auf die bedrohlichen Zeitumstände und die bereits mehr als 100 Jahre zuvor im Dreißigjährigen Krieg geübte Praxis im Keim zu ersticken.

Auch im folgenden Jahrhundert achteten die Äbtissinnen darauf, dass der Reichsadler an prominenter Stelle in der Kirche sichtbar war: Auf dem Prospekt der 1734 in der Stiftskirche aufgebauten Orgel befand sich bis zur historistischen Umgestaltung der Jahre 1903/04 eine Figur des Stiftspatrons Johannes des Täufers mit dem Adlerwappen auf der Brust. Gegenwärtig steht sie im Johannesgang.

Im Siebenjährigen Krieg (1756–1763) führten zwei Schilder, die jeweils einen Doppeladler mit der Unterschrift *Keiserlich Freies Stift* zeigten und das Stift vor Übergriffen der kaiserlichen und der mit diesen verbündeten französischen Truppen schützen sollten, sogar zu einem Konflikt mit der hessischen Regierung. Äbtissin Katharina Juliane von Haus (1753–1763) vermerkte hierzu im Hausbuch der Äbtissinnen:

Es wurde am Stifte gut befunden, dass hier – wie bei anderen Stiften geschehen war, der Kaiserliche Adler an beiden Toren aufgestellt wurde, aus Ursache, weil die Kaiserlichen damals mit den Franzosen alliiert waren, glaubte man sich in etwas dadurch zu schützen. Ich

Spurensuche – die 900-Jahr-Feier von 1854

Nach der Absicherung der Existenz Fischbecks durch die Grafen von Schaumburg und deren Rechtsnachfolger, die Landgrafen von Hessen, spielte der Rekurs auf die Gründung bei der Repräsentation des Stifts im 17. und 18. Jahrhundert keine besondere Rolle. Gründungsjubiläen, wie sie im katholischen Bereich vor allem im 18. Jahrhundert häufig ausgerichtet wurden, und Reformationsjubiläen ließen sich in Fischbeck bisher nicht nachweisen.

Erst im 19. Jahrhundert beging man – im historisch nicht exakten Jahr 1854 – die 900-Jahr-Feier des Stifts, allerdings in kleinem, lokalem Rahmen. Aus diesem Anlass hatte der langjährige Stiftsprediger Johann Ludwig Hyneck (1825–1883)[3] eine 1856 in Rinteln gedruckte Geschichte des Stifts von den Anfängen bis zur Gegenwart verfasst. Die Grundlage für seine Abhandlung lieferten die Urkunden des Stifts, die der Stiftsprediger in 15-jähriger Arbeit gesichtet hatte.

Das Titelbild der handschriftlichen Fassung visualisiert die zentralen Inhalte der Hyneck'schen Stiftsgeschichte: In einem gotisierenden Rankenwerk, das ein Kreuz umrahmt, steht Helmburgis – abweichend von dem jetzigen Befund der Figur – als Stifterin mit einem Kirchenmodell in der linken Hand. Vier Rechtecke stellen die Zeit vor und nach der Reformation dar: Dem Kirchenvater Augustinus (354–430), dem angeblichen Verfasser der Augustinerregel, nach der die Fischbecker Stiftsdamen weitgehend lebten, ohne dem Orden der Augustinerinnen anzugehören – erkennbar am Kind, welches das Meer mit einem Löffel ausschöpfen will, so wie Augustinus die Unergründlichkeit Gottes mit seinen Gedanken auszuschöpfen suchte –, ist rechts Martin Luther (1483–1546) als von Gewissenszweifeln geplagter Augustinermönch gegenübergestellt. Ein zweites Paar konfrontiert das mittelalterliche mit dem nachreformatorischen Stiftsdamenideal: Eine im Gebet auf den Knien liegende Nonne und zwei Stiftsdamen, deren eine einen Armen mit einem Almosen unterstützt, verkörpern weltabgewandte und weltzugewandte Frömmigkeit.

Die Legende von Prüfung und Rettung der Helmburgis beschrieb Hyneck in sechshebigen Jamben und Kreuzreimen:

Und von dem Marterwagen schwingt sie kühnlich sich. / Ermattet strauchelt sie hinab zur Quelle. / Indeß ein goldig Fischlein ihr fährt in die Hand. / Mit solchem Zeichen steigt zuletzt sie aus der Welle / Und kniet mit ihrer Magd gerettet an des Ufers Rand.[4]

Das Jubiläum bot den Kapitularinnen auch den Anlass für eine wohltätige Stiftung zugunsten der Dienstboten des Stifts, die über das Ereignis hinaus wirken sollte. Äbtissin Wilhelmine Caroline von Meding (1843–1884) vermerkte hierzu im Hausbuch der Äbtissinnen:

Ein anderer Fond ist von den Damen des Stifts aus eigenen Mitteln gegründet, um treue Dienstboten zu belohnen. Die Bestimmung über beides liegt im Verwahrsam der Äbtissin. Gegründet ist dies im Jahre 1854, wo auch das 900jährige Jubiläum des Stiftes gefeiert wurde, am 24. Juni. Wir gingen zum Abendmahle und nach der Feier wurde Rosine Niehaus, die 15

Titelbild der Stiftsgeschichte von Johann Ludwig Hyneck

Jahre in der Abtei gedient hatte, getraut und bekam zuerst die dazu bestimmte Belohnung von 10 Reichstalern, die ihr auf dem Chore überreicht wurden.[5]

Das Stift pflegte im 19. Jahrhundert auch die Erinnerung an herausragende Äbtissinnen. So trug Äbtissin Lucie Charlotte von Kerssenbrock (1884–1899) dafür Sorge, dass in dem nach ihr benannten Kerssenbrock-Bau Agnese von Mandelsloh (1587–1625), die heldenhafte Verteidigerin des Stifts im Dreißigjährigen Krieg, symbolisch mit dem Mandelsloh-Wappen gegenwärtig war – auch wenn das Wappen jetzt der späteren Äbtissin Sophie Dorothea von Mandelsloh (1663–1673) zugerechnet wird:

An dem Treppenhause des Neubaus ist das Mandelslohsche Wappen eingemauert. Dasselbe wurde zwischen altem Mauerwerk und Bauschutt bei der Ziegelei gefunden. Da es so gut erhalten ist, so gaben wir ihm diesen Platz zur Erinnerung an die Äbtissin von Mandelsloh, die während des 30jährigen Krieges das Stift mit großer Treue und Umsicht verwaltete.[6]

Unter den Fittichen des Adlers – Die 950-Jahr-Feier 1904

Die Feierlichkeiten des Jahres 1904 unterschieden sich in ihren Dimensionen grundlegend von dem bescheidenen Jubiläum von 1854. Im Vorfeld der 950-Jahr-Feier, die historisch korrekt allerdings erst 1905 angestanden hätte, hatte der Hannoveraner Architekt und Bauforscher Albrecht Haupt (1852–1932) in enger Zusammenarbeit mit dem Kirchenmaler Hermann Schaper (1853–1911) die Stiftskirche im historistischen Sinne umgestaltet und das romanische Gehäuse mit einer neoromanischen Hülle versehen. Vor dem Umbau hatte die Kirche, deren Wände weiß gestrichen waren, einen sehr schlichten Eindruck geboten.

Nach der Entfernung der in das Kirchenschiff ragenden barocken Damenprieche, einer in das Hauptschiff ragenden, geschlossenen Empore, verzierte Schaper die Wände des Haupt- und Querschiffes und sowie Hochchors mit an historische Vorbilder anknüpfenden Schachbrettmustern, die einen dynamisierenden Effekt erzeugen.

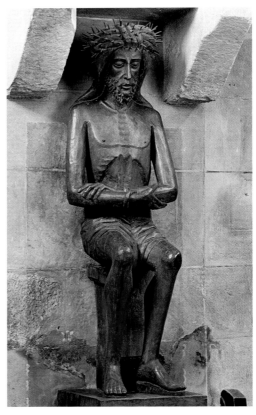

Schmerzensmann, 3. Viertel 15. Jahrhundert

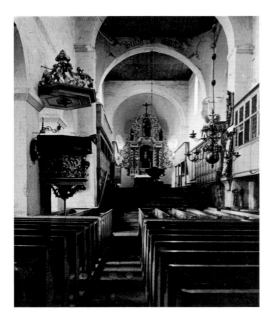

Innenansicht der Kirche nach Osten vor dem Umbau

Besondere Aufmerksamkeit brachte Schaper dem halbrunden Chorschluss entgegen, den er in enger Anlehnung an frühchristliche Apsisdekorationen mit einer Darstellung des thronenden Christus als Weltenherrscher versah.

Das Lamm Gottes brachte er in der Mitte einer neu eingezogenen Vierungskuppel an. Der heilige Christophorus mit dem Jesuskind auf den Schultern, der im Mittelalter als einer der Vierzehn Nothelfer als Schutzheiliger vor dem plötzlichen Tod angerufen wurde, ziert einen Pfeiler im Hauptschiff.

An prominenter Stelle wurden zwei Christusfiguren platziert: Der spätgotische Schmerzensmann, der eine wichtige Funktion in der spätmittelalterlichen Passionsfrömmigkeit besaß, wurde in eine Dreipassnische im nördlichen Seitenschiff eingefügt, und das gotische

Innenansicht der Kirche nach Westen nach dem Umbau

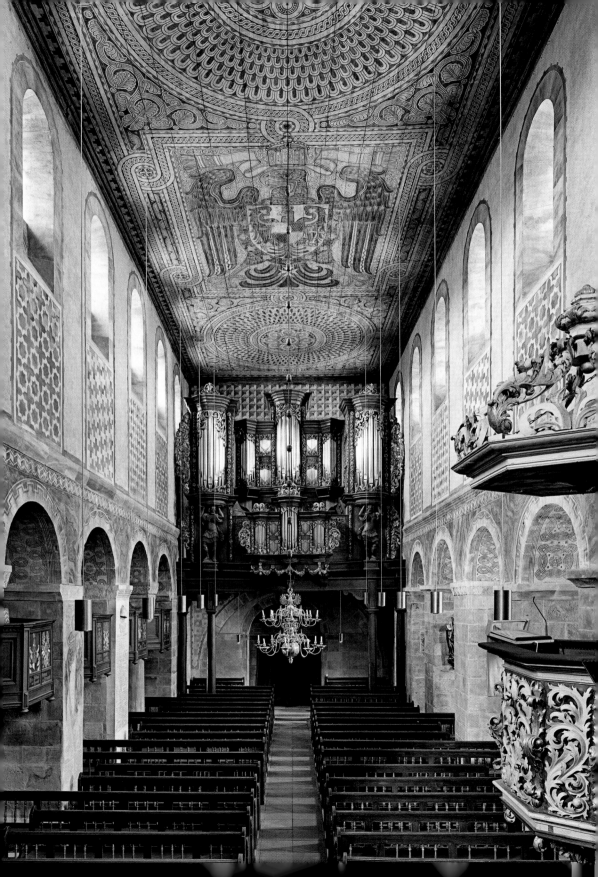

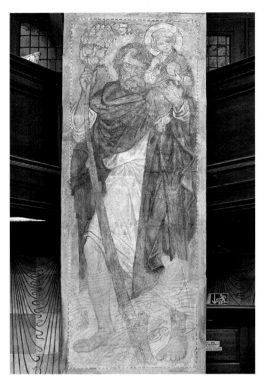

Christophorus im Hauptschiff, 1904

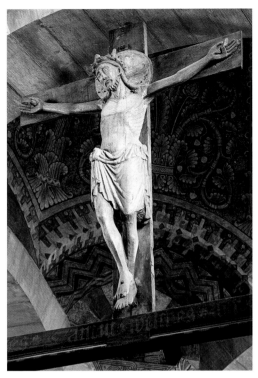

Triumphkreuz, Mitte 13. Jahrhundert

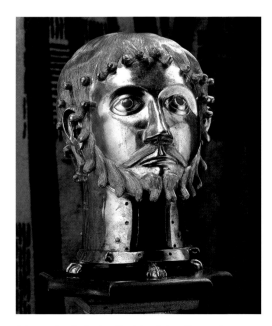

Johanneskopfreliquiar (Kopie) auf dem Damenchor

Triumphkreuz ziert seitdem den Triumphbogen, der das Kirchenschiff vom Hochchor trennt. Als Besonderheit zeigt es Christus mit einer Dornenkrone (romanisch) und einer Taukrone (gotisch).

Die Ausstattung von 1903/04 knüpft so an die Zeit der noch ungeteilten, vorreformatorischen christlichen Kirche an und setzt bewusst ökumenische Akzente in einer prä-ökumenischen Zeit – gewissermaßen historistisch und avantgardistisch zugleich. Das Ensemble gehört zu den wenigen historistischen Raumgestaltungen, die das 20. Jahrhundert weitgehend unbeschadet überstanden haben und wurde 1996/97 von dem Maler Jerzy Chartowski restauriert.

Das kostbarste Stück des Kirchenschatzes, das vergoldete Bronzereliquiar des Stiftspatrons Johannes des Täufers aus der ersten Hälfte des 12. Jahrhunderts, wurde 1904 an das Kestner-Museum in Hannover verkauft, um die

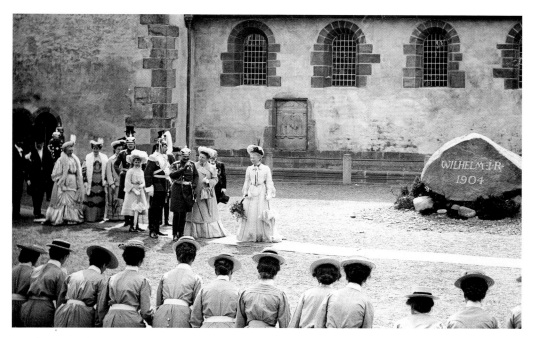

Besuch Kaiser Wilhelms II. und der Kaiserin Auguste Victoria in Fischbeck am 17. August 1904

Kosten der Kirchenrenovierung tragen zu können. Das Resümee der Äbtissin Antonie von Buttlar (1899–1911) über die Zusammenarbeit mit dem verantwortlichen Architekten und Bauhistoriker Albrecht Haupt fiel mit Blick auf die hohen Kosten der Kirchenrestaurierung zwiespältig aus. Der entsprechende Vermerk im Hausbuch bemüht sich allerdings um eine ausgewogene Stellungnahme und endet – wenn auch etwas widerwillig – anerkennend und versöhnlich:

Großen Ärger hat mir der Professor Haupt und seine Hülfe, Baugehülfe Eitz bereitet. Sie haben mit einer Geldverschwendung und Zeitverschwendung gehaust, das ist arg gewesen. Doch nun ist ja unsere liebe Kirche fertig und durchaus schön! Da muss man ja zwei Augen zudrücken.[7]

Ehrenbogen in Fischbeck anlässlich des Kaiserbesuchs

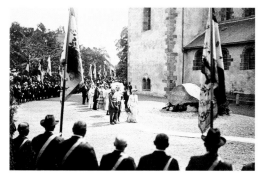

Wilhelm II. und Auguste Victoria vor der Stiftskirche

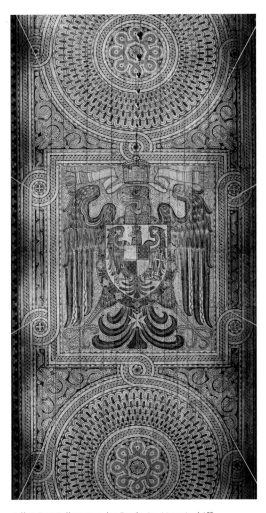

Eintrag von Äbtissin Antonie von Buttlar
in der Jubiläumsbibel

von Festgästen angemessen zu würdigen, ohne dabei Köchin und Diener zu vergessen:

Das Essen zu 3 Büfette hatte der Wirt Kasten aus Hannover für 1.600,25 Mark inclusive Wein geliefert. Alles war ausgezeichnet gut und auch hinlänglich ausreichend. Auch noch die Offiziere von einer Schwadron der 13. Ulanen aus Hannover, die Seine Majestät zu seinem Schutz kommandiert hatte, konnten ihren großen Hunger stillen. Sie waren früh 3 Uhr vom Truppen-Übungsplatz Munster ausgeritten. Auch die Mannschaft wurde aus meiner Küche reichlich

Die 1000-Jahr-Feier des Stifts beehrten auch allerhöchste Gäste aus Berlin. Für den ersten Besuch Kaiser Wilhelms II. (1888–1918) wurde 1904 in Fischbeck eine aufwendige Festarchitektur errichtet, über die sich die pragmatische Buttlar eindeutig negativ äußerte. Auch hier spielte das Kosten-Nutzen-Argument eine entscheidende Rolle:

Doch mit der Ausschmückung von unserem Fischbeck bin ich nicht zufrieden gewesen. Sie war sehr teuer und man hatte sehr wenig für das viele Geld.[8]

Uneingeschränkt positiv kommentierte die Äbtissin den Verlauf des Kaiserbesuchs, einen der Höhepunkte der Stiftsgeschichte. Aus dem Hausbuch der Äbtissinnen spricht Freude und Stolz über die große öffentliche Aufmerksamkeit:

Am 17. August 1904 wurde in Gegenwart Seiner Majestät des Kaisers Wilhelm II. und der Kaiserin Auguste Victoria die neu restaurierte [Stiftskirche] wieder benutzt und eingeweiht. Es war ein schöner Tag voll Glanz und Sonnenschein, und unzählige Menschen waren herbeigeeilt, allein 1800 Mann Krieger-Verein bildeten Spalier, die ganzen Schulen hatten hier auf dem Stiftshof Aufstellung genommen. Alles war Kopf an Kopf besetzt.[9]

Die Äbtissin vergaß nicht, den reibungslosen Ablauf der Verpflegung einer so großen Zahl

Adler-Darstellung an der Decke im Hauptschiff
der Stiftskirche

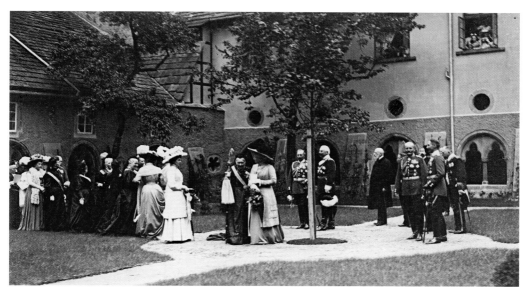

Äbtissin Antonie von Buttlar und Kaiserin Auguste Victoria im Kreuzgarten am 27. August 1909

versorgt. Auch unzählige Schüsseln mit belegten Butterbrötchen musste Köchin Marie beschaffen, und Diener Hermann sorgte für Wein und Bier. Große Zelte waren erbaut, wo die Schaulustigen sich ruhen und erfrischen konnten.[10]

Die Darstellung des gigantischen Reichsadlers mit dem preußischen Wappen an der Decke des Hauptschiffs der Stiftskirche führt den Betrachter zurück in die Gegenwart des jungen Kaiserreichs: Wie schon 955 stand das Stift Fischbeck auch 1904 unter dem besonderen Schutz der politischen Machthaber und vertritt wie wohl kaum eine andere Kirche, sieht man etwa vom Berliner Dom ab, die enge Verbindung von Thron und Altar im Reich der Hohenzollern.

Dass der Adler etwas monumental ausfiel, entging auch Kaiser Wilhelm II. nicht, der angeblich bei seinem Fischbeck-Besuch 1904 mit einem Blick zur Decke die Bemerkung fallen ließ, der Vogel sei ja wohl etwas groß geraten. Die einzige nachweisbare Fischbecker Äußerung seiner Gattin Auguste Victoria (1858–1921), die von zwei im Berliner Volksmund »Halleluja-Tanten« genannten Hofdamen begleitet wurde, fiel wohlwollend aus. Der Eintrag in die

großformatige, mit den vier Evangelistensymbolen an spätmittelalterliche Bibeln anknüpfende Jubiläumsbibel bringt die Verbundenheit der Kaiserin mit dem Damenstift zum Ausdruck.

Hier konnte Äbtissin Antonie von Buttlar nicht zurückstehen und erwarb für das Stift ebenfalls eine repräsentative Bibel, in der sie sich gleichermaßen verewigte.

In monumentaler Form erinnert noch heute der Findling auf dem Helmburgis-Platz an den ersten Besuch Kaiser Wilhelms II. und verweist zugleich auf die Traditionslinie, die der letzte deutsche Kaiser zog: Die Erinnerung an den Besuch Kaiser Wilhelms II. 1904 und an die Gründung Fischbecks durch Otto I. im – damals noch angenommenen – Jahr 954 sichern die Inschriften auf der Vorder- und Rückseite des Gedenksteins.

Nach der Abfahrt des kaiserlichen Besuchs klang der Tag mit einem Volksfest aus. Spürbar erleichtert resümiert Antonie von Buttlar im Hausbuch der Äbtissinnen:

Dann war ein großes Getriebe und abends Feuerwerk und Illumination des ganzen Dorfes. Doch bei den vielen Menschen, die hier zusam-

17

men waren, ging alles gut. Niemand ist verletzt worden. Wie auch der ganze Bau ohne jeden Unfall verlaufen ist. Dafür müssen wir Gott danken.[11]

Fünf Jahre später, am 27. August 1909, war die kaiserliche Familie ein zweites Mal zu Gast in Fischbeck. Anlass der sehr kurz gehaltenen Besuches war die Überreichung eines in Berlin gefertigten Äbtissinnenstabes an Äbtissin Antonie von Buttlar. Angeblich habe der Kaiser bei seinem ersten Besuch im Jahr 1904 ein Würdezeichen der Äbtissin vermisst und aus diesem Grund den in historischen Formen gehaltenen und mit der Schaumburger Lilie in der Krümme verzierten Stab in Auftrag gegeben. Zahlreiche Fotos dokumentieren die Nähe Kaiser Wilhelms II. und seiner Frau Auguste Victoria zu den adeligen Damen. Gemeinsam besichtigten sie eine anlässlich des Kaiserbesuchs gepflanzte, heute nicht mehr vorhandene Linde im Kreuzgarten.

Zwischen Frühmittelalter und Nachkriegszeit – Die 1000-Jahr-Feier 1955

Mit dem Ende der Monarchie im Jahr 1918 endete auch in Fischbeck die enge Verbindung von Thron und Altar. Dies bedeutete allerdings nicht, dass man am 19. Juni 1955, bei der 1000-Jahr-Feier des Stifts, die Hohenzollern vergessen hätte. Wenn auch der eingeladene Bundespräsident Theodor Heuss (1884–1963) aus prinzipiellen Überlegungen nicht teilnahm, so beehrten doch Louis Ferdinand (1907–1994), der damalige Chef des Hauses Hohenzollern mit Gattin Kyra (1909–1967) und Herzogin Victoria Luise (1892–1980), die Fischbeck bereits 1904 und 1909 mit ihren Eltern besucht hatte, die Feier mit ihrer Anwesenheit.

Nostalgie kam auf, als ein ehemaliger Ulan des Königs, der bereits den Kaiserbesuchen von 1904 und 1909 beigewohnt hatte, die prominenten Hohenzollern in zu diesem Zeitpunkt bereits historischer Uniform ehrerbietig begrüßte. Die Fotografien vermitteln einen guten Eindruck von der Verbundenheit der Bevölkerung mit dem schon 37 Jahre entmachteten Kaiser-

haus. Die zeitgenössische Presse berichtete detailliert über den Jubiläumstag. Besonderes Augenmerk galt den Ansprachen der Ehrengäste. So betonte der Hannoveraner Landesbischof Hanns Lilje (1947–1977) in seiner engagierten Predigt den kurzlebigen Charakter des keineswegs 1000 Jahre währenden Dritten Reiches und hob dagegen die Ewigkeit der Sache Gottes hervor:

Eine Proklamation der Majestät Gottes ist dieses Evangelium: Seine Sache geht weiter! Mit dem Christentum geht es nicht, wie manche vor zwanzig Jahren glaubten, zu Ende. Die Machthaber von damals verschwanden, als Gott nur eine Handbewegung machte. Täusche sich niemand: Christi Sache geht weiter, solange es eine irdische Geschichte gibt.[12]

Einen modernen Akzent setzte das Legendenspiel *Der Fischbecker Wandteppich* des in den 1950er Jahren hoch angesehenen, christlich-existenzialistisch geprägten, im Spannungsfeld zwischen Literatur und Theologie schreibenden Literaten Manfred Hausmann (1898–1986). Die Zuschauer sahen in der Stiftskirche eine Parabel auf die Glaubenssituation des modernen Menschen, die auf eine historische Kostümierung verzichtete. Wie der Titel des 1968 und 1988 nachgedruckten Stücks andeutet, konzentriert sich Hausmann auf die Geschichte der Gründerin Helmburgis. Den Schwerpunkt legt er auf die in den ersten drei Medaillons des Teppichs geschilderten Begebenheiten und die Frage nach der Mitschuld der Helmburgis am Tod ihres Gatten Rickbert.[13] Das Stück erhebt nicht den Anspruch, Wirklichkeit abzubilden, sondern soll die Zuschauer in eine *Überwirklichkeit* entführen:

Das Auftragswerk, das die Gründungslegende in der Tradition des epischen Theaters zeigt, betont abschließend:

Man braucht nicht unbedingt in ein Kloster mit Kreuzgang, Kirche und Mauerwerk zu gehen, man kann mitten im Getümmel einer Großstadt zwischen Autobussen, Lichtspielhäusern und Zeitungsverkäufern in der Kühle und Klarheit eines unsichtbaren Klosters leben.[14]

Es verwundert nicht, dass die zeitgenössische Berichterstattung nur am Rande auf das

Begrüßung Victoria Louises am 19. Juni 1955 durch einen Königsulan

Legendenspiel einging, das in der Tradition der Luther'schen Vorstellung von der unsichtbaren Kirche die existenzielle Bewährung des Christen im Alltag propagiert und die Notwendigkeit von Klöstern überhaupt in Frage stellt.

Heitere Erinnerung der Stiftsfamilie – Das Johannisfest

Das Hauptfest des Stifts, der Johannistag, erinnert an den Stiftspatron und führt die gesamte Stiftsfamilie zusammen. Gotteslob und Geselligkeit verbinden sich zu einer harmonischen und von Fröhlichkeit bestimmten Einheit, wie sie Äbtissin Irmgard von Schoen-Angerer (1938–1961) in ihren Aufzeichnungen anschaulich beschreibt:

Wir haben von Notzeiten gehört, durch die das Stift gehen musste. Es gibt aber auch beson-
dere Tage und Feste, die in Erinnerung bleiben. Ich denke unter anderem an den 24. Juni, den Johannistag. Er wird bei uns in besonderer Weise begangen, es ist der Tag, an dem unsere Stiftskirche zur Kirche Johannes des Täufers wurde, er wurde unser zweiter Stiftspatron. Im Jahr 1234 war ein großer Brand im Stift, dem das Mittelschiff zum Opfer fiel. Nach zwanzig Jahren war sie wieder aufgebaut und wurde am Johannistag eingeweiht. Zu diesem feierlichen Anlass überreichte der Bischof von Minden den Johanneskopf – ein Reliquiar, in dem ein Zahn Johannes des Täufers gewesen sein soll.[15]

Es ist zum Brauch geworden, dass wir am 24. Juni im Stift abends alle zusammen kommen in der Abtei. Auch unsere Geistlichkeit ist dann bei uns. Der Pastor hält eine Andacht, die sich auf den besonderen Tag und unseren Schutzpatron bezieht. Es werden Choräle und Lieder gesungen. Jeder kann zur Gestaltung beitragen, alle sind fröhlich dabei.

Anschließend stärken wir uns an mitgebrachten Speisen, das ist lustig und vielseitig. Wir sitzen dazu auf Bänken und Stühlen im der Abtei, auf der unteren Diele. Anschließend im kommenden Sonnenuntergang wird im Abteigarten ein Holzfeuer entfacht und darüber gesprungen. Auch Äbtissin und die Pastoren, ein munteres Treiben bei fröhlichem Gesang und Scherzen. Alle im Stift tätigen Glieder sind dabei, das gehört dazu.[16]

Auch im 21. Jahrhundert setzt das Stift die Erinnerung an den Stiftspatron in der bewährten Weise alljährlich fort.

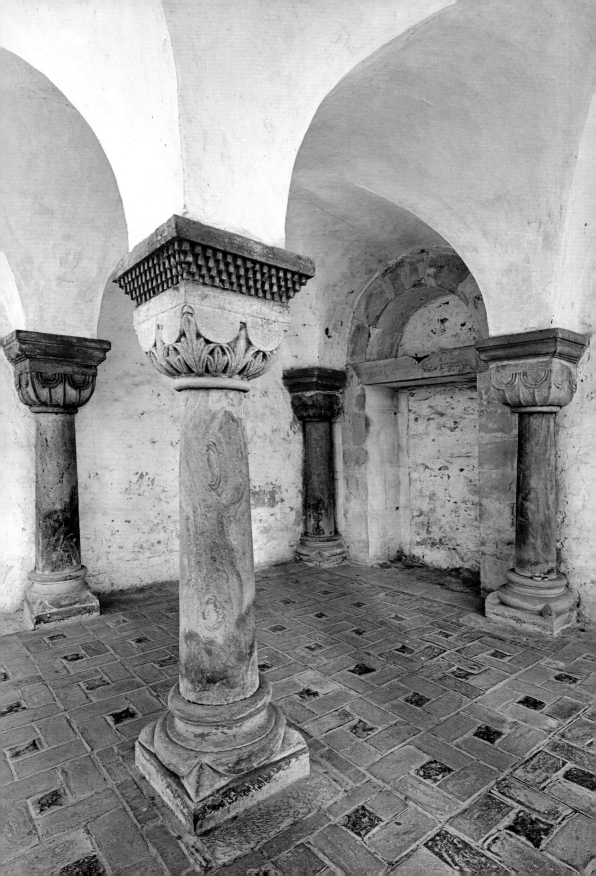

Töchter der Helmburgis – Die Stiftsdamen

Wer in das freiweltliche evangelische Damenstift Fischbeck eintreten möchte, muss weiblich sein, ledig und finanziell unabhängig, ein Kind ist kein Hindernis. Bis zum letzten Jahrhundert bestand die Bedingung, sechzehn adlige Vorfahren beschwören zu können. Dies wurde abgeschafft, doch es wohnen hier weiterhin einzelne Damen in dieser Tradition. Das Stift ist kein Kloster. Die Bewohnerinnen legen keine Gelübde ab, sie pflegen kein gemeinsames Gebet, sie sind nicht mehr verpflichtet zum Chorgesang, sie halten keine Totenmemoria mehr, ob sie am Sonntag den Gottesdienst in der stiftseigenen Kirche besuchen, bleibt ihnen freigestellt.[17]

Die von Marion Poschmann in ihrem Essay prägnant skizzierten Anforderungen an eine Stiftsdame waren im Laufe der über tausendjährigen Stiftsgeschichte bis in das 20. Jahrhundert hinein nur in der Reformationszeit grundsätzlichen Wandlungen unterworfen, als in der Mitte des 16. Jahrhunderts aus dem katholischen Augustinerinnenkonvent ein evangelisches Damenstift wurde. Der bereits im Frühmittelalter angelegte adelige Charakter des Stifts, das vor allem den ledigen Damen des benachbarten Niederadels eine Heimstätte bot, blieb bis nach dem Zweiten Weltkrieg erhalten.

Die seit 1668 in großer Zahl erhaltenen, auch »Ahnenproben« genannten Stammbäume der

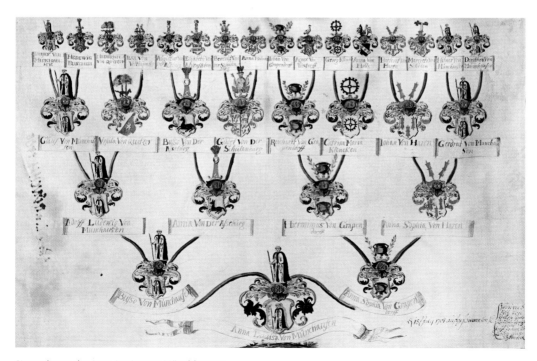

Stammbaum der Anna Louisa von Münchhausen

Stiftsdamen, die zu einem guten Teil einem Kern von Familien wie z. B. den Münchhausen angehörten, lieferten den Nachweis über 16 adelige Ahnen in der Generation der Ururgroßeltern. Diese »Ahnenprobe« mussten die Bewerberinnen seit dem 17. Jahrhundert bestehen, um in Fischbeck aufgenommen zu werden.

Der Vorgang der Aufnahme einer Stiftsdame ins Kapitel vollzog sich in der Frühen Neuzeit in mehreren Stufen: Grundlage stellte die Erteilung einer *Expectanz*, also der Aufnahme in eine Warteliste auf einen Kapitelsplatz dar. Hierfür musste der oben genannte Adelsnachweis erbracht werden. Die nächste Stufe bildete die »Aufschwörung« der Stiftsdamen, deren Adel von zwei – ebenfalls adeligen und mit der Kandidatin nicht verwandten – »Aufschwörern« bezeugt werden musste. Nach Freiwerden einer Präbende durch Heirat oder Tod einer Stiftsdame konnte die aufgeschworene Stiftsdame die vakante Stelle übernehmen und somit Vollmitglied des Kapitels werden.

Das Recht des Stifts, eigenständig über die Aufnahme von neuen Kandidatinnen zu entscheiden, wurde von den weltlichen Machthabern in der Frühen Neuzeit und in der Moderne gelegentlich in Frage gestellt. So versuchten die Kaiser des Heiligen Römischen Reichs mehrmals, unter Berufung auf das Recht der kaiserlichen *Primae Preces*, der *Ersten Bitten*, die Aufnahme von ihnen verbundenen Kandidatinnen im Stift Fischbeck durchzusetzen. Dank des entschiedenen Widerstandes im Stift waren diese Versuche regelmäßig zum Scheitern verurteilt. Dies belegt eine Episode aus dem Abbatiat der Elisabeth Marie von der Asseburg (1701–1717). Die Äbtissin schrieb hierzu im Hausbuch:

1708 den 31. Juli kamen Notare und zwei Zeugen von Hameln und insinuireten einen Befehl vom Kaiser, dass wir ihm eine Präbende bei Antretung der neuen Regierung Kaiser Josephs[18] *geben sollten und wurde eine Fräulein Langen aus dem Stifte Münster presentieret. Auf dem Weigerungsfall sollte der Deutschmeister*[19] *die Execution tun.*

Es wurde uns geraten, dieses kaiserliche Rescript nach Rinteln an die Kanzlei zu schicken und dem Landgraf[20] *dabei demütigst zu ersuchen, um uns bei dem Kaiser erbitten zu helfen, dass wir bei unseren hergebrachten Privilegien gelassen würden, welches den 25. September geschehen. Darauf kam Befehl von Kassel, wir sollten einschicken, was nach Wien geantwortet vom Stift, welches in lauter Bitten und Flehen bestand. Solches geschah auch und blieb solange stille bis 1710.*

So ging dieser Langen ihr Vater nach Kassel und trieb seine ungerechte Sache weiter. Drauf kam Befehl vom Landgraf Durchlaucht, doch nur als eine Rekommendation, wir sollten des Langen seiner Tochter die erste Kapitular-Stelle geben. Den 7. August schickte der Herr von Langen einen Doktor von Osnabrück, um sich mit dem Stifte in Güte abzufinden. Drauf wurde ihm nach vielen Disputieren die letzte Zusage angeboten, wenn er würde schriftlich darum anhalten.[21]

Obwohl die Präbenden im Stift als Versorgung seitens des schaumburgischen Adels begehrt waren, kam es gelegentlich vor, dass Kandidatinnen kein Interesse an einer Kapitularinnenstelle besaßen. Das Stift reagierte auch in diesem Fall meist entschieden und besetzte die Stelle mit einer anderen Expectantin. Eine auswärtige Adelige, die aus Schlesien stammte, hatte im Jahr 1736 dilatorisch auf die Bitte um ein persönliches Erscheinen im Stift reagiert. Der Ärger der Äbtissin Maria Magdalena von der Kuhla (1717–1737) über die Verzögerung im »Betriebsablauf« geht deutlich aus folgenden Zeilen hervor:

1736 den 8. Mai ist Fräulein von Zerssen gestorben. Dadurch kam Fräulein von Bismarck zur Hauspräbende. Es hätte ein Fräulein von Kessel aus Schlesien den Fall wieder bekommen nach der Ordnung. Sie wurde auch unterschiedene Male zitieret, behalf sich aber mit nichtigen Ausflüchten und hielt das Stift unnötigerweise auf. Endlich wurde die in der Expectanz folgende Fräulein von Veltheim zitieret, welche sich auch einfand und wurde den 24. Oktober 1736 gehörig aufgeschworen.[22]

In der zweiten Hälfte des 17. Jahrhunderts war in Fischbeck bei der Aufschwörung folgende Eidesformel gebräuchlich, die Elisabeth

Sidonie von Arenstedt (1673–1701) im Hausbuch der Äbtissinnen überliefert:

Euer Hochwohlgeborenen Herren NN und NN schwören einen Eid zu Gott, dass sie nicht anders wissen, als das gegenwärtige Fräulein NN von diesen ihren eingesandten adligen Wappen führe, aus einem reinen und keuschen Ehebette geboren und herkommen, ferner der Hoffnung leben, dass mehrgedachte Fräulein Ihrer Hochwürden der Frau Äbtissin werde Respect und Gehorsam erweisen und all dasjenige, was im Kapitel nötig vorgebracht, verschwiegen halten und niemandem zu des Stifts Nachteil offenbaren, auch Chor und Kirche fleißig besuchen, weigern nicht, mit den anderen Stiftsgliedern in Frieden und Einigkeit leben und des Stiftes Bestes suchen und befördern helfen und alles dasjenige tun wollen, was einer gehorsamen geistlichen Adeligen Capitularin wohlanstehet und gebühret.[23]

Aufschwörungsreden

Nach der Aufschwörung hielt ein Adliger eine Rede, die Aufschwörungsrede, die sich vor allem an die neue Kapitularin richtete und das Stiftsdamenideal der jeweiligen Zeit formulierte. Aus dem 19. und 20. Jahrhundert haben sich im Fischbecker Stiftsarchiv einige Aufschwörreden enthalten, wertvolle Zeugnisse des Frauenbildes ihrer Zeit und der »offiziellen« Selbstdarstellung des Stifts. Nach einer Rede des Stiftspredigers und dem »Ja« der zukünftigen Stiftsdame erhielt diese von der Äbtissin einen Schleier und wurde von Äbtissin und Stiftsdamen als Kapitularin empfangen. Der im Folgenden zitierte Eintrag Elisabeth Maries von der Asseburg (1701–1717) dokumentiert das Aufschwörungszeremoniell zu Beginn des 18. Jahrhunderts:

Wenn der Eid abgelegt ist, so tut ein Cavalier eine Oration, bedankt sich im Namen des Fräuleins für die Aufnehmung in die Präbende und rekommandiert sie. Danach tut der Prediger enen Sermon und auf die letzte ermahnet er die Fräulein, dass sie mit einem »Ja« bezeugen solle, demjenigen, was der Cavalier geschworen, nachzuleben.

Darauf wird gesungen: »Nun danket alle Gott« und gehet das Fräulein, sobald des Predigers Sermon zu Ende, nach der Äbtissin, lässt sich von ihr eine Kappe aufsetzen, welche von zartem schwarzen Flor oder Kawene ist, die sie vom Altar nimmt, küsset sie, und lässet sich Glück von der Äbtissin und allen geistlichen Fräuleins wünschen, stellet sich damit unten an, bis der Gesang zu Ende.

Dann wird sie wieder von denen, so sie in die Kirche geführt zu Erst hinausbegleitet und folgt eine Geistliche und eine von ihren Verwandten, doch dass jene die rechte Hand nehmen, oder von Mannesleuten geführt, wechselweise nach. Zuvor aber gehen sie um den Altar, um zu opfern.[24]

Das traditionelle Aufschwörungszeremoniell wurde Ende des 18. Jahrhunderts um eine wichtige Komponente ergänzt. 1787 hatte der neue Landesherr, Landgraf Wilhelm IX. von Hessen (1785–1821), den Damenstiften Obernkirchen und Fischbeck einen Stiftsorden als Zeichen seiner Huld und Würdigung verliehen. Äbtissin Elisabeth Sybille von Dincklage (1783–1799) schrieb hierzu im Hausbuch der Äbtissinnen:

Das hiesige Kapitel hat noch über diesem Zeichen von der Huld Ihres teuren Landesfürsten erhalten. Es haben uns Dieselben nämlich uns aus freiem Willen, ohne darum gebeten zu sein, einen Orden unentgeltlich zu schenken ge-

23

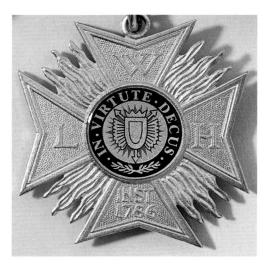

Ordenskreuz

Ordensstern

ruhet. Den 11. April 1787 ist uns derselbe von dem damaligen Präsidenten von Münchhausen zu Rinteln solenniter überreicht worden. Es wurde den Tag von Stifts wegen ein Tractament gegeben, wozu auch Auswärtige und einige Hessische Offiziere eingeladen. Vom Kapitel waren unsere neun zugegen; denen Abwesenden habe ich den Auftrag bekommen, den Orden nach Fürschrift im Kapitel zu überreichen.[25]

Ein Reskript des hessischen Landgrafen vom 19. März 1787, das an den Regierungspräsident der Grafschaft Schaumburg, Moritz Friedrich von Münchhausen (1731–1799), gerichtet war, beschreibt den Stiftsorden und den dazu gehörigen *auf Gold emaillirten Achtspitzigen Stern […] wo in der Mitte ein Nässelblatt, als das Schaumburgische Wappen, in den Ecken Unseren Nahmenszug, und unten das Stiftungsjahr, in dem Circul aber die Ordens-Devise: in Virtute Decus zu sehen ist, welches Zeichen an einem gewässerten Band von Rosenfarbe mit Silber, von der rechten Schulter nach der linken Hüfte zuhangend und über dieses auf der linken Seite des Kleids vor der Brust einen Achtspitzigen mit Strahlen gestickten Silbernen Stern in der Mitte mit der Umschrift: Convent(us) Virg(inum) Nob(ilium) Visbeccens(ium) die Abtissin und die würckliche Conventualinnen, welche sich im Stift befinden, tragen sollen.*[26]

Seit dieser Zeit wurde den neuen Stiftsdamen bei der Aufschwörung nicht nur der Schleier, sondern auch der Stiftsorden und der Stern überreicht.

Ein anschauliches Bild vom gesellschaftlichen Stellenwert der Aufschwörung liefert das Tagebuch der Stiftsdame Anna von Münchhausen am Beispiel der bereits 71-jährigen Ottilie Maria von Beust im April 1891:

14. April […] Die Beust totunglücklich, dass sie nach Fischbeck geht.

15. April Visiten im Stift gemacht. Die Beust getröstet. Um 3 kamen die übrigen Gäste. Kapitel-Abend. Souper 27 Personen.

16. April Gegenvisiten. Allgemeines Herumrennen. Gemeinsames Frühstück in der Abtei. […] Aufschwörung der stocktauben Beust trotz allem recht feierlich. Diner von 36 Personen. Tischherr Oberst Lüders. Zusammen geblieben bis 11. Totmüde, doch nicht geschlafen.

17. April Wegkramen. Visiten. Um 1/2 1 Dejeuner in der Abtei, noch 28 Personen.[27]

Da bis ins 20. Jahrhundert auch junge Adelige ins Stift aufgeschworen wurden, besaßen die Aufschwörungen häufig den entspannten Charakter eines Familienfestes. Äbtissin Luise von Arnswaldt (1911–1938) beschrieb im Hausbuch der Äbtissinnen eine 20 Jahre später erfolgte, völlig anders gestimmte Aufschwörung:

Da 5 Wochen vor dem Tode der Äbtissin auch unsere liebe Mitschwester Lotte von Wangenheim in Gotha aus diesem Leben abgerufen war, so fand am 10. August 1911 eine Doppel-Aufschwörung statt, und zwar von Fräulein Kunigunde von Wallmoden und Fräulein Marie Louise von Buttlar, einer Nichte der verstorbenen Äbtissin. Es war ein großes Fest mit 60 Gästen, worunter viel Jugend, so dass das Fest recht vergnügt und fröhlich verlief.[28]

Nach dem Ende des Ersten Weltkriegs, der »Urkatastrophe des 20. Jahrhunderts« und dem Untergang der Monarchie hatte sich das gesellschaftliche Umfeld im Deutschen Reich grundlegend geändert – der Adel hatte seine bevorzugte Stellung verloren. Bis der Adelsstand als Voraussetzung für eine Aufnahme in das Stift Fischbeck entfiel, vergingen allerdings noch einige Jahrzehnte. Erst nach dem Zweiten Weltkrieg konnte mit der Klavierlehrerin Maria Breithaupt aus Hameln erstmals eine bürgerliche Kandidatin aufgeschworen werden. Aus den Aufzeichnungen der Äbtissin Irmgard von Schoen-Angerer (1961–1989) wird die radikale Veränderung deutlich, die aus diesem Traditionsbruch resultierte:

In meine Amtszeit fällt sozial und wirtschaftlich infolge der beiden verlorenen Weltkriege der Umbruch aus der Alten- in die Neuzeit.

Früher wurden nur ritterbürtige Töchter mit dem Nachweis von 16 Ahnen aufgenommen. Das entfiel in jüngerer Zeit. Die Stiftsdamen kamen in alter Zeit meist aus dem Landadel, hatten keinen Beruf und kamen direkt aus dem Elternhaus. Jetzt kamen sie aus unterschiedlichen Berufen. Sie waren geprägte Menschen durch ihren Beruf und oft leitende Ämter. Für eine Äbtissin eine neue Situation. Das Stiftskapitel musste nun demokratisch geführt werden Für die Gemeinschaft wurde es wichtig, Toleranz gegenüber den verschieden geprägten Stiftsschwestern zu üben.[29]

Derzeit gehören sechs Damen dem Stiftskapitel an, die alleinstehend und evangelischer Konfession sind. Die Aufschwörung hat ein großer, feierlicher Gottesdienst mit Gelöbnis und Einsegnung abgelöst.

Hermine von Stolzenberg im Aufschwörungsornat

Lebensräume

Im Mittelalter lebten die Stiftsdamen in den an den Kreuzgang anschließenden Klausurgebäuden. Während die Entscheidungen über die Belange des Stifts von der Gemeinschaft der Stiftsdamen im ebenerdigen Kapitelsaal getroffen wurden, lag das Dormitorium, der Schlafsaal der Nonnen, ein Stockwerk höher.

Im Spätmittelalter schliefen dort alle Nonnen in einem großen Raum. Vom Nonnenschlafsaal war einst die Nonnenempore im Westwerk der Kirche über eine Treppe direkt erreichbar. Die Nonnen hielten dort im Mittelalter das Chorgebet und gedachten der verstorbenen Wohltäter des Stifts – die Memoria war die Kernaufgabe der Stiftsdamen. Auf die Be-

Nonnenschlafsaal, Innenaufnahme

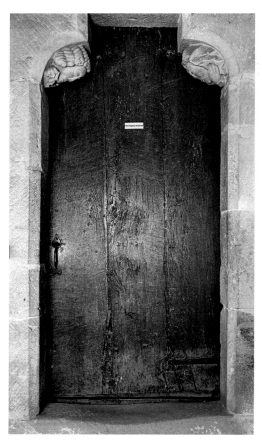

Tür mit Verkündigungsengel und Maria

deutung der Marienverehrung im Stift verweist eine einst vom Nonnenschlafsaal in den Kapitelsaal führende Tür mit einer originellen Darstellung der Verkündigung des Erzengels Gabriel an Maria an den beiden Türstöcken.

Das Ende des gemeinsamen Lebens – Die Individualisierung des Lebensraumes

Im ausgehenden 16. Jahrhunderts neigte sich die Zeit des gemeinsamen Lebens der Stiftsdamen ihrem Ende zu. Nach und nach errichteten die Stiftsdamen für sich und ihr Dienstpersonal eigene Häuser auf dem Stiftsgelände, die heute noch stehen und nach den jeweiligen

Erbauerinnen benannt sind. Das Von-dem-Busche-Haus aus dem Jahr 1734, das 1839 erbaute Von-der-Kuhla-Haus und das Von-Clüver-Haus aus dem Jahr 1914. Als Wohnungen der Stiftsdamen dienen auch der an Stelle der ersten Abtei errichtete Münchhausenbau und der 1889 errichtete Kerssenbrockbau.

Die zweigeschossigen Fachwerkbauten trennten Herrschaft und Gesinde: Während im Erdgeschoss das Dienstpersonal untergebracht war, lebten die Stiftsdamen im ersten Stock. Aus dem 17. und 18. Jahrhundert haben sich nur wenige Möbel erhalten. Einen Eindruck von der Wohnkultur des Landadels vermitteln in der Abtei eine Truhe in Renaissanceformen und zwei Hochzeitstruhen aus dem Jahr 1629 mit

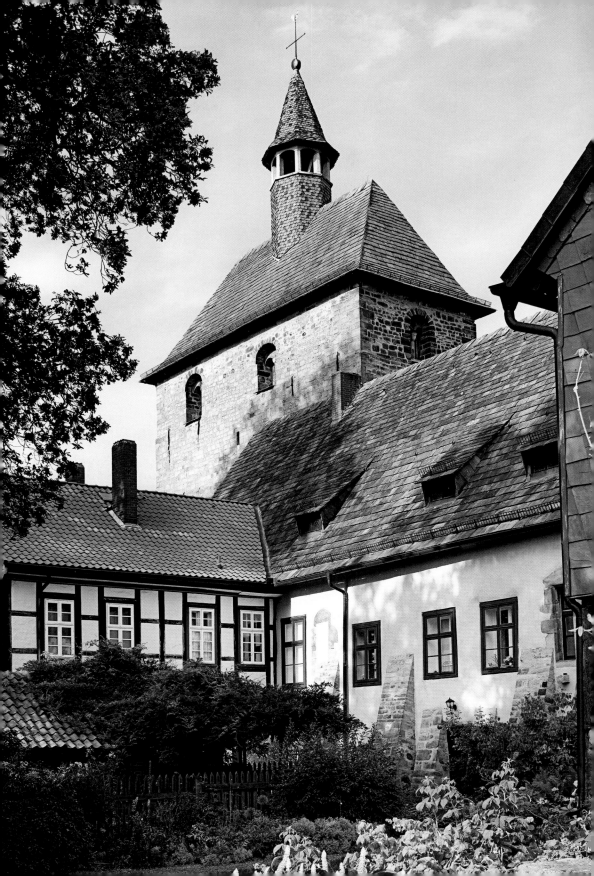

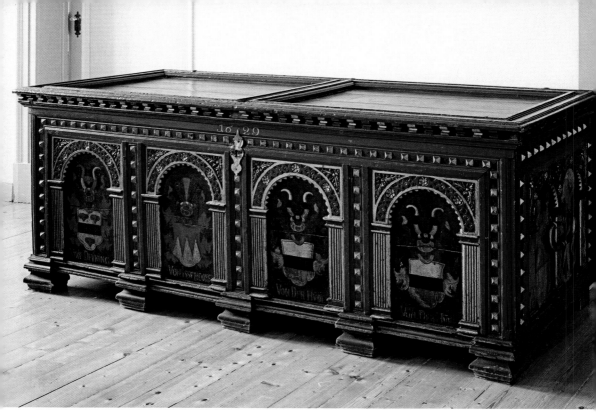

Truhe von 1629

Darstellungen der Kardinaltugenden Klugheit, Gerechtigkeit, Tapferkeit und Mäßigung sowie der drei göttlichen Tugenden Glaube, Liebe und Hoffnung. Spiegel des 18. Jahrhunderts und Kupferstiche nach berühmten Gemälden Claude Lorrains (ca. 1600–1682) zieren die Wände und dokumentieren das Bestreben der Stiftsdamen und Zeitgenossenschaft.

Gemeinschaftssinn

Dass sich das Stift immer auch als Gemeinschaft im Sinne der Stifterin verstand, belegen Kunstwerke aus dem 16. und 17. Jahrhundert: Der Fischbecker Wandteppich aus dem Jahr 1583 überliefert Namen und Wappen der damals lebenden Stiftsdamen, sodass man davon ausgehen kann, dass sich alle Kapitularinnen an der Bezahlung des Teppichs beteiligten. Vereint waren die Kanonissen zudem in der Stiftskirche, wo sie zunächst auf der westlichen Em-

pore und seit 1710 in der bereits erwähnten barocken Damenprieche präsent waren.

In der Renovierung und historischen Umgestaltungskampagne der Jahre 1903 und 1904 wurde die alte barocke Prieche durch für jeweils zwei Damen bestimmte Priechen ersetzt, die Namen und Wappen der Besitzerinnen trugen.

Spuren der Stiftsdamen

Während der Alltag der Stiftsdamen, der im Spätmittelalter durch die Augustinerregel strukturiert war, das gemeinsame Chorgebet vorsah, vollzog sich im Laufe der Frühen Neuzeit eine weitgehende Auflösung des gemeinsamen Lebens. Im 19. und 20. Jahrhundert blieb es den Stiftsdamen schließlich weitgehend selbst überlassen, wie sie ihren Alltag gestalteten. Nur wenige Bilder und persönliche Zeugnisse wie Bücher oder Briefe blieben erhalten, da der Großteil des Nachlasses der Stiftsdamen

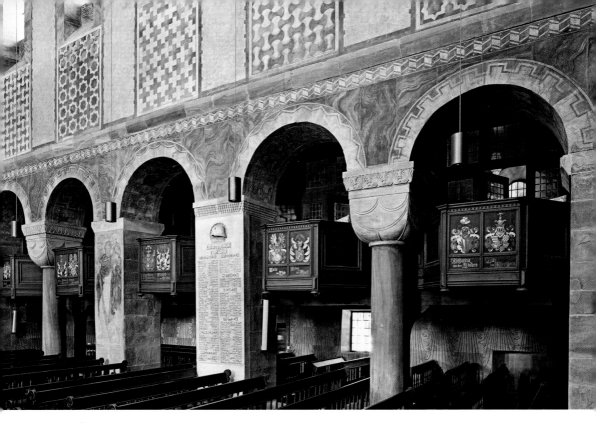

Damenpriechen

wieder zurück an deren Familien ging. Zudem gingen zahlreiche Porträts nach 1840 verloren. Äbtissin Lucie von Kerssenbrock schrieb hierzu im Jahr 1890:

In den Jahren 1840 hingen noch viele alte Öl-bilder an den Wänden, die aber alle sehr schad-haft waren und leider beseitigt wurden. Nur drei hängen jetzt davon hier in der Abtei: zwei ju-gendliche Damen, von denen man sagt, dass es Schwestern von Münchhausen sind, und ein auf Kupferplatte gemalter Herr. Auf der Rückseite befinden sich die Buchstaben v. Z. und soll es ein Herr von Zerssen sein, der auch Schirmvogt des Stiftes gewesen sein soll.[30]

Gesichter

Zu den seltenen Porträts einer Stiftsdame aus dem 18. Jahrhundert gehört das Porträt der späteren Seniorin Florine Friederike von Hake (1744–1813). Es zeigt die junge Stiftsdame, die ihr

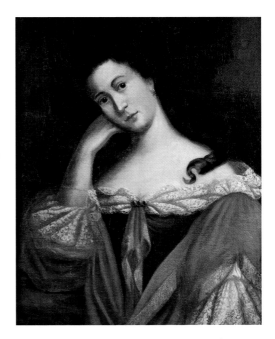

Porträt der Stiftsdame Florine Friederike von Hake

29

Anna von Münchhausen im Stiftsdamenornat
(Fotografie nach einem verschollenen Gemälde)

ungepudertes Haar zeituntypisch offen trägt, in einem schulterfreien, spitzenbesetztes Kleid. Typisch für die 70er und 80er Jahre des 18. Jahrhunderts ist die empfindsam-wehmütige Pose: Versonnen blickt die Dame den Betrachter an und stützt dabei ihr Kinn auf die rechte Hand.

Aus dem Alltagsleben der Stiftsdamen ist nur wenig bekannt. Da die Hausarbeit den Bediensten oblag, verfügten die Stiftsdamen, sofern sie in Fischbeck lebten und nicht zu Besuch bei Verwandten weilten, über genügend Zeit für Lektüre und Müßiggang. Die voneinander durch Staketenzäune abgegrenzten und mit Ausblick bietenden »Neugierden« ausgestatteten Gärten der Stiftsdamen spielten im 18. und 19. Jahrhundert als Lebens- und Gesellschaftsraum eine wesentliche Rolle. Dies wird in dem Tagebuch der Stiftsdame Anna von Münchhausen (1841–1921) deutlich, die auf Anraten ihres Arztes sämtliche wichtigen Begebenheiten des Tages festhielt.

Bei ihren meist nur kurzen sommerlichen Aufenthalten in Fischbeck erwähnte Münchhausen, die hauptsächlich in Hannover lebte, vor allem die gegenseitigen Kaffeebesuche, die Promenade im Dorf und das Sitzen im Garten. 1890 schrieb sie über einen der seltenen Fischbecker Aufenthalte in ihr Tagebuch:

1. September Wir packen und kramen, morgen geht's nach Fischbeck, so viel zu bedenken, ich wünschte wir könnten hierbleiben.

2. September [...] Wir deckten die Möbel zu [...] Wir fuhren um 1 nach Fischbeck, trafen die Äbtissin in Hameln, kramten am Nachmittag sehr fleißig und hatten um 7 schon die Gardinen und Betten aufgemacht. Soupierten bei der Äbtissin, schliefen aber schon bei uns.

3. September Hängten Bilder auf, tapezierten Fransen um die Stühle, wirtschafteten. [...]

5. September Noch ein paar Visiten gemacht. Die Damen sind sehr dahinter her. Wir essen immer in der Abtei, Kaffee bei Marie Reden [...], saßen sehr gemütlich in ihrem reizenden Gärtchen. Anna Meding war 1 Tag bei der Äbtissin. Abends wir auch noch dort, Whist gespielt.

6. September Viele Gegenbesuche. Die Damen starben vor Neugier, wie es wohl bei uns aussehen möge.

7. September Zur Kirche. Der Pastor dumm und langweilig. Um 12 nach Rinteln zu Münchhausens. Der Himmel war ein bisschen trübe. In Rinteln sehr nett, mussten das ganze Haus besehen, das er restauriert hat. Brillantes Diner.

8. September Saß länger im Garten. Herrliches Wetter. Emma zeichnete. Abschiedsbesuch von Fräulein von Lenthe. Nach Tisch nach Hameln. Münster besehen und die interessanten alten Häuser. [...] Tranken Kaffe bei Fräulein von der Busche. Sehr hübsche Eichenmöbel gekauft [...] um 7 Uhr zurück.

9. September Wollten eigentlich nach Hasperde, fühlte mich aber etwas marode. Hoffentlich bleibt das Wetter gut. Kaffee bei der Oeynhausen. Emilie[31] ist ganz pikiert, dass wir nie zu Hause trinken. Karte von Klothilde, die sich zu morgen anmeldet.

10. September Sehr schönes Wetter. Comtesse Oeynhausen kam um 3, ich hatte die Äbtissin dazu geladen, die schlechter Laune war wegen

Streitigkeiten im Stift. Ich ging daher früh fort, brachte sie auf den Bahnhof und saß dort über 1/2 Stunde.

11. September Endlich kommen wir zur Hasperder Fahrt. Saßen morgens draußen, fuhren 1/2 3 fort, leider fing es unterwegs an zu regnen, mussten den Wagen schließen. Dort regnete es in Strömen, konnten also nicht an die Tür. Prachtvolles Schloss.

12. September Die Rinteler Münchhausen hatten sich in der Abtei angemeldet. Wir waren zum Kaffee und Souper auch dort geladen.

13. September Großer Kaffee bei Medings. Prachtvoller Kuchen, dazu herrliches blanc manger[32] nachher immer noch großer Korso auf der Chaussee. Alle Dämchen lustwandeln und lüften sich da.

14. September Aufgeschwungen zur langweiligen Kirche. Nachher Besuche von Pächters, Fräulein von Kettler und Fräulein von Ledebur. Zu Tisch in der Abtei Kleines Diner auf Rehbraten. Saßen nachmittags allein sehr friedlich von 4–6 im Garten, wunderschön, aber etwas kalt. Nachher Promenade. Zum Tee wieder Abtei: 14 Personen (Damen).

15. September Heute letzter Tag in Fischbeck. Wie freue ich mich auf zu Hause. Abschiedsbesuche gemacht, es ist kalt. Erster und einziger Tag, wo wir allein und bei uns Kaffee trinken. Packten ein wenig, saßen im Garten. Die Katzen spielen so niedlich. Sehr windige Promenade. Nach dem Tee zu Medings Partie.

16. September 1890. Eifrig alles abgenommen und gepackt. Die Stube demoliert, um 10 fix und fertig. Noch ein paar Abschiedsbesuche. Busche kam erst um 12 von Hameln. Um 1/2 3 fort. Emilie direkt nach Haus mit dem Gepäck.[33]

Als entschiedene Anhängerin der von Preußen entthronten Welfen stiftete Anna von Münchhausen für die neuromanische Restaurierung der Stiftskirche 12.000 Goldmark – nach dem in der Familie überlieferten Motto: »Was die Preußen können, können wir schon lange.«[34] Auslöser war das Gnadengeschenk Wilhelms II. in Höhe von 20.000 Goldmark.

Produktive Stiftsdamen

Einzelne Stiftsdamen, wie die mehrere Jahrzehnte im Stift lebende Antonie von Cornberg (1819–1901), aus deren Bibliothek einige Bände in der Stiftsbibliothek überliefert sind, griffen nicht nur für ihre Korrespondenz oder das Tagebuch, sondern auch für literarische Gelegenheitsarbeiten zur Feder.

In einem mehrere Dutzend Seiten umfassenden Band hielt die 1846 aufgeschworene Stiftsdame als junge Frau bereits Ende der 30er Jahre des 19. Jahrhunderts ihr zusagende zeitgenössische deutsche und englische Gedichte, aber auch eigene Gelegenheitsstücke fest. Die jeweils nur wenige Seiten umfassenden Einakter waren für Jubiläen im Familienkreis der Stiftsdame bestimmt und zumeist humoristischer Natur. Dass Cornberg zur (Selbst-)Ironie fähig war, belegen kleine Karikaturen, die zwei Lebensformen zeigen: Einmal eine Gruppe von drei Stiftsdamen und an anderer Stelle eine verzerrte bürgerliche Familie.

Schreibtisch der Antonie von Cornberg

Problemfälle

Das Streben der selbstbewussten Stiftsdamen nach einem weitgehend eigenständigen Leben führte gelegentlich zu mitunter langwierigen Streitigkeiten zwischen einzelnen Kapitularinnen. Zu Beginn des 18. Jahrhunderts berichtet Äbtissin Elisabeth Marie von der Asseburg (1701–1717) im Hausbuch von einem zermürbenden Konflikt mit einer Stiftsdame – heute würde man wohl von »Mobbing« sprechen. Der Fall der »unordentlichen«, im Jahr 1692 aufgeschworenen Kapitularin Anna Dorothea von Ditfurth zog weit über das Stift Fischbeck hinaus Kreise und gelangte bis zum hessischen Landgrafen:

Frl. Anne Dorten von Ditforth Prozeß

1704 war der Anfang ihres unordentlichen Verhaltens, da sie mich, der Äbtissin Asseburge, viel Verdruß und Chagrin gemacht.

Sie verliebte sich in einen gewissen Mann auf der Nachbarschaft. Die oftmaligen Zusammenkünfte, da sie an ihn und er an sie Visiten gab, musste man mit großer Geduld vertragen, bis er begunnte, müd zu werden und sich Mühe antat, einen anderen in seinen Platz zu schaffen.

Dazu hatte er gute Gelegenheit, als ein Leutnant vor die Dragoner hier ins Dorf anno 1706 sein Quartier kriegte, womit sie auch sehr verdächtige Freundschaft machte. Und als sie drüber besprochen worden, gab sie vor, dass sie ehlich mit ihm verlobet, wies auch eine Schrift von ihm aus, darin er sich soweit verschrieben, wenn er in dem Stande wäre, eine Frau zu ernähren oder nach ihrem Stand zu halten. Er ging drauf nach Italien.

Als er im Frühjahr 1707 wieder zu Hause kam und abdankte, wollte sie ihre Heirat vollzogen wissen. Und er hatte aus gewissen Ursachen sein Versprechen nicht in Willens zu halten. Darüber ging ein ganzes Jahr hin. Und an Stifftsseiten hätte mancher gerne gesehen, dass der Bräutigam wäre zum Ende kommen.[35]

Da aus Sicht der Äbtissin eine dauerverlobte Stiftsdame ihren Kapitularinnenstatus verloren hatte und zudem das Ansehen des Stifts beschädigt zu werden drohte, eskalierte der Konflikt. Sogar von angeblichem Liebeszauber berichtet die Äbtissin:

Den 19. Oktober ging ihre Magd aus dem Dienste, welche von Hameln bürtig. Ihr Name war Sabine Fischers und sagte von ihr aus, wie sie ihre Mägde dazu angehalten, den anderen viel Enten und Hühner zu stehlen, auch, was sie für Gemeinschaft mit ihres Bräutigams Bruder gehabt.

Den 7. Dezember schickten wir den Stiftsamtmann nach Hameln und ließen diese Sabine Fischers abhören bei dem Bürgermeister Sevrin, aber nicht auf vorige Aussage, sondern auf die verbotenen Zauberkünste, die sie von einem gewissen Dr. Riterbusch zu Rehren begehret, als dass der Leutnant von Bock sollte verliebt gemacht werden. Einer Frau, heißet die Veltmensche, sollte die Zunge gelähmet werden, dass sie von ihr und des Bräutigams Bruder nichts aussagen sollte. Zum dritten sollte ihr ein Pulver gegeben weden, wenn die Äbtissin und die Fräuleins darübe gingen, sollten sie die schwere Not kriegen.[36]

Nachdem sich herausgestellt hatte, dass Ditfurth keineswegs gewillt war, das Stift zu verlassen, entzog die Äbtissin der Stiftsdame sukzessive ihre Einkünfte, was die Spirale des Konflikts noch weiter noch oben trieb:

Den 8. April ward der Ditfurth ihr Gartenland im Hopenhofe umgepflügt, um sie ganz aus der Possession zu setzen, denn dieses und ihr Vieh in der Weide und im Stalle hatte sie noch bis hierher behalten, und ward ihr alles Geld und Korn abgezogen. Hierüber schalt sie mich auf dem Hofe vor meinem Fenster und auch im Garten, dass es die Knechte hörten, lästerlich aus.[37]

Aus Sicht der betroffenen Stiftsdame verhielt sich allerdings das Stift widerrechtlich. Anna Dorothea von Ditfurth schrieb in einer nur abschriftlich überlieferten Eingabe an Landgraf Karl von Hessen-Kassel (1670–1730), die 17 Beschwerdepunkte aufzählte, dass der Konflikt nicht einmal vor dem Portal der Stiftskirche Halt mache:

17. Ingleichen mir auf dem Chor täglichen solchen Tort erwiesen, dass sie mich nicht mehr vor das Pult zum Lesen wollen treten lassen und dadurch mich fast beschimpfet vom Chor verwiesen, solchergestalt, dass sie auf alle Weise

und Weg mich zu verjagen und verstoßen, alle ersinnlichen Mittel hervorsucht und durchaus, mich im Stift nicht mehr zu dulden gesonnen. Vielmehr fast täglich mir den Abmarsch schimpflich ins Haus bieten lässt. Da ich hundert andere Torturen und Beschimpfungen mehr anitzo will unberühret lassen.[38]

Abschließend forderte die Stiftsdame die Wiederherstellung ihrer alten Rechte durch ein Mandat des Landgrafen ein:

So habe ich zu Eurer Hochfürstlichen Durchlaucht als meinem Gnädigsten Landesherrn, ich in alter Untertänigkeit als ein Landeskind meine Zuflucht nehmen und Dieselbe fußfällig hiermit bitten wollen, mir ein gnädiges Mandatum Manutenentiae poenale an die Frau Äbtissin sowohl als auch an das Stift bei einer namhaften hohen Strafe zu geben, dass ich so wie in meinen vorigen 16 Jahren, also auch ferner sowohl auf dem Chor als auch im Stift unturbiret bleiben, bei meinen Revenuen gelassen und das, was wider alle Rechte und Billigkeit von der Frau Äbtissin mir de facto weggenommen worden, mir restituiret, auch die Wohnung, Gärten und Stelle der verstorbenen Conventualin eingeräumt werden müsse.[39]

Auch nach der Übergabe eines Abzugsgeldes lehnte Ditfurth es ab, das Stift zum vorgesehen Termin zu verlassen. Erst auf mehrmaligen Befehl der schaumburgischen Kanzlei hin verließ die Kapitularin Fischbeck. Dies nahm Asseburg erleichtert zur Kenntnis:

… und dieses war der Tag welcher das Stift von einem großen Übel erlöset und mich von der Qual, welche vier Jahre gedauert, in der Zeit ich manchen bedrücken Tag gehabt und Millionen Tränen vergossen. Gott bewahre das Stift, solange es stehet, vor so einem bösen Menschen.[40]

Auch im 19. Jahrhundert erwiesen sich Stiftsdamen gelegentlich als nicht geeignet für das Leben in Fischbeck. Dies galt für die bereits erwähnte, bei ihrer Aufschwörung nach den Maßstäben der Zeit betagte Ottilie von Beust. Bei einem ihrer Besuche in Fischbeck schrieb Anna von Münchhausen 1891:

19. Juni Die grässliche Beust überläuft mich und quält mich. […] Eigentlich wollten sie mich

nicht fortlassen, weil über die Beust beraten werden sollte, in welcher Art ihr congé eingeleitet.[41]

Tatsächlich musste Ottilie von Beust das Stift verlassen und starb 1894 in Dresden.

Tod im Stift

Da die Stiftsdamen frei über ihr Eigentum verfügen konnten, sind im Stiftsarchiv zahlreiche Testamente aus dem 18. und 19. Jahrhundert erhalten. Diese dokumentieren nicht nur den Besitz der Damen, sondern auch deren gesellschaftliche Verbindungen und sind aus diesem Grund sozialgeschichtlich äußerst aufschlussreich: Die Siegel der Zeugen, zumeist Fischbecker Stiftsdamen und verwandte Adelige, bilden einen Negativabdruck des jeweiligen persönlichen Beziehungsgeflechts.

Das Ableben einer Kapitularin wurde im Zeremoniell der »Stiftstrauer« sichtbar gemacht:

Stiftsdamen-Testament

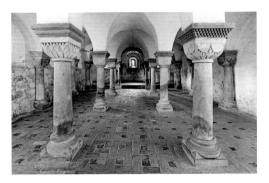

Blick in die Krypta der Stiftskirche mit zwei Vierlingssäulen

Erstmals berichtete hierüber Äbtissin Elisabeth Sidonie von Arenstedt (1673–1701) für einen Todesfall im Jahr 1697:

Die Kanzel und der Altar sind mit schwarzem Tuch beschlagen worden, wie alle Zeit Gebrauch gewesen, wenn ein Fräulein gestorben ist, und vier Wochen behangen blieben. Auch in vier Wochen die Orgel nicht geschlagen worden.[42]

Im Mittelalter wurden die Stiftsdamen im Kreuzhof begraben. Diese Tradition endete in der Frühen Neuzeit, als die Krypta unter dem Hochchor und die Vorhalle im Westwerk der Kirche als Begräbnisstätten dienten. Sargbeschläge, die Namen, Wappen und Lebenslauf der Stiftsdamen überliefern, sicherten auch nach dem Tod die Erinnerung an die Verstorbene.

Einblick in das Bestattungszeremoniell um 1700 bietet ebenfalls ein Eintrag der Äbtissin von Arenstedt, der den Ablauf der Trauerfeier beschreibt. Diese bestand aus einer Trauermusik, der Leichenpredigt, einem Segen und der Beisetzung des Sarges in der Vorhalle des Westwerks:

1692 ist den 6. Juni die Fräulein v. Putlitz gestorben und den 21. Juni des abends um 10 Uhr beigesetzt worden unter dem Turm vor dem Gewölbe, das schon voll Leichen ist. Sie ward erstlich in die Kirche vor den Altar gesetzt und ward musiziert. Darauf geschah ein sermon vor dem Altar und darauf der Segen gesprochen. Nachdem ward wiederum mit allen Glocken geläutet und die Leiche gesenket. Vor der Beisetzung um 6 Uhr ward gespeiset, alle die Fräuleins mit den Fremden, die dazu gebeten waren.[43]

Seit 1824 werden die Stiftsdamen auf dem Friedhof in unmittelbarer Nähe der Stiftskirche beigesetzt. Die Grabkreuze und Platten der schlichten Gräber tragen neben dem Namen der Verstorbenen häufig einen Bibelspruch, verzichten aber zumeist auf Verzierungen. Von den Särgen der Stiftsdamen blieben nur die Beschläge erhalten, die aus dem Wappen und einer kurzen Vita der Verstorbenen bestehen – die Leichen der einst in der Krypta und der Vorhalle des Westwerks Beigesetzten wurden auf den neuen Friedhof überführt. Zumindest im Tod sind die Töchter der Helmburgis räumlich vereint.

Das Eigentum der Stiftsdamen konnte gelegentlich auch nach deren Ableben noch für Konflikte sorgen. Nachlassstreitigkeiten ergaben sich etwa, als die Erben des oben genannten Fräuleins von Putlitz deren Mobilien nach Schlesien abtransportieren wollten. Da die schaumburgische Kanzlei dies zuerst untersagt hatte, wandten sich die Erben erfolgreich an den in Kassel residierenden Landgrafen Karl von Hessen-Kassel (1670–1730):

Darauf etliche Tage danach geschah ein Verbot von der Kanzlei aus Rinteln, es sollte ihre Verlassenschaft nicht aus dem Lande gelassen werden. Die Erben sollten zuvor Auszugsgeld an die Herrschaft erlegen. Den 26. Juli 1692 kam ein Sekretär namens Gottfried Schultze und hatte Vollmacht, von der selig. Fräulein von Putlitz Frau Schwester aus der Schlesy[44]*, der Freifrau v. Schöneich, die Erbschaft abzuholen. Er konnte aber aus dem Lande damit nicht kommen, so hat das Stift an den gnädigsten Herrn nach Cassel suppliziret, dass sie möchten bei ihrer possession erhalten werden. Es war keinmal, weil das Stift gestanden hatte, dergleichen an sie begehret worden. Darauf ist ein Befehl von der Kanzlei geschickt und das Zeug miteinander losgelassen. Den 1. September ist der Bevollmächtigte von der Frau v. Schöneich damit abgereiset, hat aus Oldendorf einen Wagen gedungen bis Hildesheim.*[45]

Seit 1692 entrichtete das Stift nach dem Tod einer Stiftsdame pauschal zehn Reichstaler als »Abzugssteuer« an den hessischen Landgrafen[46] – damit wurde das Konfliktpotential entschärft.

Sargbeschläge der Äbtissin Dorothee von Hammerstein

DOROTHEE ELEONORE LOUISE
VON HAMMERSTEIN.
WAR GEBOHREN DEN 18TEN SEPT. 1750.
ALS FRÆULEIN CAPITULARIN EINGEFÜHRT
DEN 14TEN MART. 1771.
ZUR HIESIGEN ABTISSIN ERWÆHLT
DEN 10TEN APRIL 1799.
STARB DEN 27 APRIL 1803.

In nomine sancte et individue trinitatis amen. Nouerit fidelium universitas, quod Ego Sophya miseracione
diuina abba cenobij Wisbechen, animaduertens z mente dudum reuolues presidium, et defectus
necessarior z uestium penuria, pleroq[ue] impediunt cupientes domino militare. Volens igitur indigen/
cias n[ost]ri conuentus aliquantis munusculis licet p[er] modicis releuare, de consilio sapientum vtriusq[ue]
sexus ampliaui curias ipsius n[ost]ri euene, in Halpenhusen z in Benneth, prout est notorium, medis
quibuscumq[ue] potui no attendes p[ro]priu[m] comodum et profectum. Deinde mota pietatis affectu, dimisi
[...] n[ost]ro euentuj, maiorem curiam z villula Wiboldesh, z unam aream eidem curie adiacentem,
cu[m] sibi suis p[er]tinencijs, om[n]i meo [...] p[at]rie hab[...] nunc [...] sum uidet[ur] p[er] qua
nichilomin[us] recepi quinquaginta sex tala monete usualis, a singular[...] [...] que liquet, z hanc pecu/
niam cum p[re]nsu tocius n[ost]re vniuersitatis uti in ul[...] nobis necessarios z omnes not sacerdotes qui p[ar]te
presunt, et n[ost]re euentuales, de p[re]dict[orum] fructib[us] aliqualit[er] consolac[i], d[omi]no studios[i] famulent[ur]. Quicunq[ue] igit[ur]
hominum infelici[um] temerio ausu hoc n[ost]re donacois pactum cassare conat[ur] siue/ nouerit se absq[ue] ambigui/
tate eternis penis s[ub]iacere. et ne ordinacoi tam salubri maliuoli aliqd imposteru[m] reluctet[ur]/ p[re]s[ens] scriptum est
meo sigillo z sigillo conuent[us] p[er] testimo[n]is roborat[um]. Datu[m] z actu[m] anno d[omi]ni m. cc. decimo nono.

Frauenpower vom Frühmittelalter zum 21. Jahrhundert – Die Äbtissinnen

An der Spitze des Stifts stand seit Beginn eine Äbtissin, eine Bezeichnung, die auch in Frauenklöstern üblich war. Die Reihe der Vorsteherinnen eröffnet Alfheid, eine Tochter der Helmburgis, die mehrere Jahrzehnte lang bis um 1017 das Amt bekleidete. Ihre Mutter hingegen stand von 970 bis zu ihrem Tod im Jahr 973 dem Kloster Hilwartshausen vor. Ohne die tatkräftigen Äbtissinnen hätte das Stift die Bedrängnisse in Mittelalter, Früher Neuzeit und Moderne nicht überlebt und könnte kaum auf eine mehr als 1050 Jahre ungebrochene Tradition zurückblicken.

Wahlfreiheit

Ein wesentliches Privileg des Stifts bildete seit Beginn das Recht der freien Äbtissinnenwahl, das die Stiftsdamen über alle Zeitläufte hinweg zu wahren wussten. Nachrichten über den Wahlvorgang und das bei diesem Anlass befolgte Zeremoniell sind erst seit dem Spätmittelalter überliefert.

Die urkundlichen Nachrichten für die Äbtissinnen des Früh- und Hochmittelalters fließen äußerst spärlich, so dass man eine korrekte Liste der Äbtissinnen erst für das Spätmittelalter erstellen kann. Im 14. Jahrhundert setzt die dichte Überlieferung an Urkunden ein, die vor allem das Wirtschaften der Äbtissinnen, Leih-, Verpfändungs-, Tausch- und Kaufvorgänge dokumentieren. Das durchaus unterschiedliche Geschick der einzelnen Vorsteherinnen wird in diesem Zusammenhang deutlich.

Eine Konstante in der Geschichte des Stifts bildet die versuchte Einflussnahme weltlicher und geistlicher Machthaber.

In der Stiftskirche visualisiert vor allem das seit 1903 im Chor aufgestellte Grabdenkmal Graf Adolfs VII. von Schaumburg (1315–1354), seiner Ehefrau Heilwig und deren Sohnes Gerhard, des bereits 1352 vor seinem Vater verstorbenen Bischofs von Minden (1347–1352), den Einfluss der regionalen Machthaber. Löwe, Hund und Affe symbolisieren Stärke, Treue und die Überwindung der Laster. Der Graf zählte zu den größten Wohltätern des Stifts – die Schaumburger übten bis zu ihrem Aussterben im Jahr 1640 mit der Durchsetzung der Klosterreform im 15. und der Einführung der Reformation im 16. Jahrhundert maßgeblichen Einfluss auf die Entwicklung Fischbecks aus.

Eine besonders glückliche Hand für die wirtschaftlichen Belange des Stifts hatte die Äbtissin Lutgart von Hallermund (1346–1373), deren Grabstein der älteste aus dem Mittelalter überlieferte Grabstein des Stifts ist. Auf die Bedeutung des Adels als Zugangsvoraussetzung zum

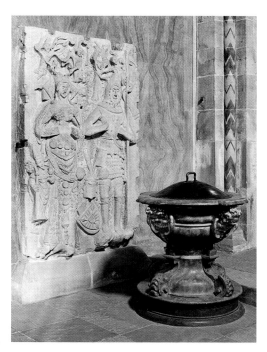

Grabdenkmal Graf Adolfs VII. im Chor der Stiftskirche

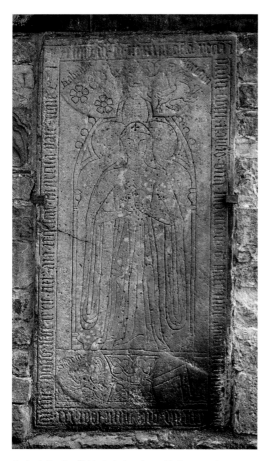

Grabplatte der Äbtissin Lutgart von Hallermund vor der Stiftskirche

Stift verweisen die vier Ahnenwappen der Äbtissin in den Ecken des Grabsteins, in den die Figur der Verstorbenen eingeritzt wurde.

Die im Original lateinische Inschrift hält den Todestag Hallermunds fest und rühmt in aller Kürze ihren 30-jährigen Einsatz als Vorsteherin des Stifts:

Im Jahr des Herrn 1373 in der achten Stunde am Tag Peter und Paul starb die edle Frau Luckardis von Hallermund, Äbtissin in Fischbeck, die hier begraben liegt. Sie stand diesem Ort 30 Jahre auf ehrwürdige Weise vor. Ihre Seele möge in ewigem Frieden ruhen. Amen.[47]

Im Laufe der Frühen Neuzeit sollte das Formular der Grabinschriften deutlich erweitert

werden. Während aus dem 15. Jahrhundert keine Äbtissinnengrabsteine erhalten geblieben sind, bezeugen die im Kreuzgang und in der Stiftskirche aufgestellten Äbtissinnengrabsteine des 16., 17. und 18. Jahrhunderts den epigraphischen Wandel. Zum Teil wurden diese von den Gläubigen im Laufe der Jahrhunderte im wahrsten Sinne des Wortes abgetreten. Dies gilt für die Grabsteine zweier Äbtissinnen aus der Familie Zerssen: Während Kunigunde von Zerssen (1505–1535) mit den im Original lateinischen Worten

Im Jahr des Herrn 1535 starb am Tag Palmarum in Fischbeck die ehrwürdige Äbtissin Kunigunde von Zersen. Ihre Seele möge in Frieden ruhen. Amen.[48]

gewürdigt wurde, konnte man einst auf der Grabplatte ihrer Nachfolgerin Maria von Zerssen (1535–1556) die lakonische niederdeutsche Inschrift lesen:

IM IAR VNSERS SALICHMAKES GEBORT 1556 SONNAVENTS NA MATTHIAE APOSTOLI STARF DE ERWÜRDIGE VND EDLE IVNCFER MARIA VON SZERZEN ABDISSA DER SELE GODT GNEDICH SI AMEN.[49]

Der Wechsel von der lateinischen zur plattdeutschen Sprache spiegelt auch die Aufwertung der deutschen Sprache in der Reformation wider und dokumentiert so indirekt den Anbruch einer neuen Zeit. Konservativismus dokumentiert hingegen noch 1562 die im Original lateinische Grabinschrift des langjährigen Stiftsamtmanns Dietrich Selwinder (1543–1563), der nach Einführung der Reformation 1559 als Stiftskanoniker in Hameln lebte, sein Eigentum aber dennoch dem Stift Fischbeck vermachte. Der am Katholizismus festhaltende Selwinder war maßgeblich an der wirtschaftlichen Stabilisierung des Stifts beteiligt:

Im Jahr des Herrn 1562 am 8. März ergab sich der verehrungswürdige Dietrich Selwinder, Amtmann dieses Klosters, in sein Schicksal. Seine Seele möge in Frieden ruhen. Er hat Fischbeck gut geleitet und das alte Ansehen wiederhergestellt und fromm gelebt.[50]

Das im Kreuzgang aufgestellte Epitaph der letzten katholischen und zugleich ersten lutherischen Äbtissin Katharina von Rottorp (1556–1580) lässt sich doppeldeutig interpretieren: Ei-

nerseits ist die Äbtissin, deren Konvent sich der Einführung der Reformation lange widersetzte, im Nonnenhabit abgebildet – ein Bekenntnis zur katholischen Tradition –, andererseits verweist das niederdeutsche Bibelzitat auf die seit Luthers Reformation im Zentrum stehende Heilige Schrift:

IOB 19 ICK WEDT DAT MIN VORLOSER LEVET.

Die kurze, positive Bilanz der Regierungszeit Rottorps hingegen liest sich in konfessioneller Hinsicht neutral und lässt von den Auseinandersetzungen um die Einführung der Reformation nichts erkennen:

ANNO DOMINI 1580 DEN 11 OCTOBRIS STARF DE ERWÜRDIGE UND EDLE IUNGFER CATRINA VON ROTTORP ABDISSA SO DUT STIFT 25 JAR CHRISTLICH IN GUDEN FREDE REGERET UND WOL VORGESTANDEN DER SELE GODT GNEDICH SI AMEN.[51]

Um das Attribut »godfruchtig« ergänzt wurde die Charakterisierung der Äbtissin Anna von Alten (1580–1587):

JM JAR NA VNSERS SALICHMAKES GEBORT ANNO 1587 AM OSTERAVENT DEN 15 APRILIS STARF DE ERWERDIGE VND GODFRUCHTIGE EDLE IUNCFER ANNA VON ALTEN ABDISSA DER SELE GOT GNEDICH SI AMEN C V M ME FIERI FECIT.[52]

Ähnliche Widerstandskraft wie Katharina von Rottorp besaß auch Äbtissin Agnese von Mandelsloh (1587–1625), eine tatkräftige Bauherrin des ersten Drittels des 17. Jahrhunderts, deren Name in einer Türschwelle des Johannesgangs eingehauen ist.

Ihr Mut wurde Mandelsloh allerdings im Dreißigjährigen Krieg zum Verhängnis, als die Truppen des kaiserlichen Feldherrn Johann Tserclaes Graf Tilly (1559–1632) im Jahr 1625 das Stift Fischbeck plünderten. Das Hausbuch der Äbtissinnen vermerkt zu diesem Vorgang, der auch vor den Vasa sacra des Kirchenschatzes keinen Halte machte:

Anno 1625, 30. Juli ist dieses Stift und Kirche von den Kaiserlichen Soldaten der Tillyschen Armee ganz devastieret und ausgeplündert, auch der Altar entblößet worden, dass kein Kelch übriggeblieben und sein sechs Kelche gewesen, darunter ist einer von lauterem Golde gewesen.[53]

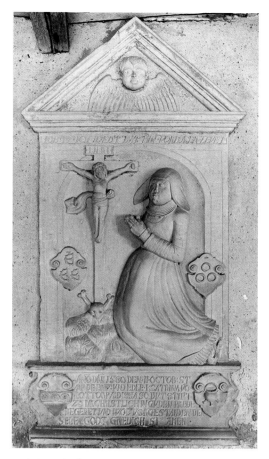

Grabplatte der Äbtissin Katharina von Rottorp im Kreuzgang

Bei dieser Gelegenheit versuchte die Äbtissin, die Soldaten an der Plünderung des Stiftsschatzes zu hindern und wurde so schwer an der Hand verletzt, dass sie einige Tage später ihren Verwundungen erlag.

Äbtissin Anna Knigge (1626–1663), die Nachfolgerin der Agnese von Mandelsloh, besaß eine ihrer Vorgängerin vergleichbare Tatkraft. Gemeinsam mit dem Stiftskapitel widersetzte sich Knigge energisch der Wiedereinführung des Katholizismus im Gefolge des kaiserlichen Restitutionsedikts von 1629 und sorgte dafür, dass die von den Jesuiten begonnene Rekatholisierung Fischbecks Episode blieb.

Wiederaufbau nach dem Dreißigjährigen Krieg

Nach den Verwüstungen des Dreißigjährigen Krieges ging Äbtissin Anna Knigge (1626–1663) mit großer Energie an den Wiederaufbau des Stifts. Von der Sorge um das Wohl des Stifts kündet heute noch der bereits erwähnte, große Messingleuchter in der Kirche, der von dem doppelköpfigen Reichsadler bekrönt wird. Der vom Reichskammergericht zurückgewiesene Anspruch des Stifts auf Reichsfreiheit wird hier im wahrsten Sinne des Wortes der ganzen Welt vor Augen geführt.

Da das Stift bei der Plünderung 1625 sämtliche Kelche verloren hatte, sorgte Knigge für neue Vasa sacra, auf denen sie sich mit der jeweils leicht variierenden Stifterinschrift ANNA GEBORNE KNIGGE ABBADISSA ZV FISCHBECK und ihrem Wappen verewigen ließ.

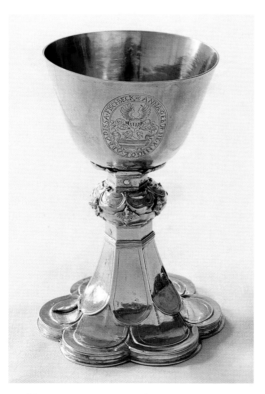

Von Äbtissin Anna Knigge gestifteter Kelch

Eine Kelchinschrift betont die Bedeutung der Kelchkommunion: *Wer Christi wahres blut zu trincken trägt verlangen, Der kann aus diesem Kelch daselbige empfangen.* Nach lutherischem Verständnis soll der Gläubige beim Abendmahl Brot und Wein empfangen: *Von diesem Teller wird den Christen ausgetheilet, Des Herren Wahrer Leib, der uns von Sünden heilet* ist auf der zughörigen Patene zu lesen. Des weiteren erinnern zwei Abendmahlskannen an die tatkräftige Äbtissin – Verzierungen in Gestalt eines Meerweibchens und einer Venus mit Muschel legen einen ursprünglich profanen Gebrauch nahe.

Auch die Wahl einer Äbtissin richtete sich in der Frühen Neuzeit nach einem traditionellen Zeremoniell. Dessen Details lassen sich erstmals bei der Wahl der Äbtissin Sophie Dorothea von Mandelsloh (1663–1673) im Jahr 1663 nachvollziehen. Das Hausbuch der Äbtissinnen berichtet hierzu aus der Retrospektive:

Den 5. März gingen wir zusammen auf den Chor. Da geschah von unserem Stiftsprediger Herrn Schwartz[54] *eine Vermahnung, wie man zu der Wahl einer neuen Äbtissin gehen soll. Nicht nach Gunst oder Ungunst, […] ein jeder nach seinem Gewissen auf des Stiftes Beste sehen soll. Ward deswegen ein Gebet getan und gingen wir aus den Stühlen, schrieb ein jeder sein votum auf die Zettel. Wurden von dem Magister durchsehen und hatte Fräulein Sophie Dorothee von Mandelsloh die meisten Stimmen.*[55]

Auch die nächsten Schritte wurden durch das Zeremoniell geregelt – die Annahme der Wahl durch die neue Äbtissin, eine »Ermahnung« des Predigers, der Äbtissinneneid, ein Segen des Predigers und die Besitznahme von der Abtei:

Da brachte der Magister ihr die Zettel. Sie wollte es nicht gern annehmen, aber nach Zureden anderer Leute gab sie sich dazu. Darauf ward sie von den zwei ältesten Fräulein vor den Altar geführt und hielt ihr der Magister vor, dass sie sollte auf des Stiftes gesamte Besten sehen und befördern, auch auf die hergebrachten privilegien festhalten und mit allem Fleiß den Statuten nachleben. Darauf musste sie den gewöhnlichen Eid tun und sprach der Magister

den Segen. Da führten die beiden Fräuleins sie in den Äbtissinnenstuhl und so miteinander in die Abtei. Darauf ward mit allen Glocken geläutet, ohne Pause. Da ging sie wieder in ihr Haus.[56]

In einem zweiten Schritt wurde die neue Äbtissin der Öffentlichkeit präsentiert. Bei dieser Gelegenheit hielt der Stiftsprediger eine Wahlpredigt, die das Ideal einer Äbtissin formulierte:

Am anderen Tag war wieder mit allen Glocken in die Kirche geläutet, und die beiden ältesten Fräulein führten sie in den Stuhl. Da geschah eine Predigt und kamen auch viel andere Leute in die Kirche. Als wir das erste mal wieder unseren Chorgang hielten, da wurd gesungen: »Herr Gott, Dich loben wir!« Und vor dem Pulte gelesen der 100. Psalm. Etliche Tage darnach wurden wir in ihrem Hause tractieret.[57]

Das Ideal einer Äbtissin formulierte auch nach deren Ableben die vom Stiftsprediger gehaltene Leichenpredigt. Der Druck einer Leichenpredigt wie die in Rinteln erfolgte Publikation der vom Stiftsprediger Hermann Gerhard Steding[58] gehaltenen Würdigung der Äbtissin Elisabeth Sidonie von Arenstedt (1673–1701) blieb allerdings eine Ausnahme.

Auch Arenstedts Nachfolgerin Elisabeth Marie von der Asseburg (1701–1717) vertrat gegenüber dem hessischen Landesherrn energisch die Rechtsposition des Stifts. Dies zeigte sich bereits zu Beginn ihrer Amtszeit, als sie 1701 nach ihrer Wahl auf das wohl ausführlich vorgetragene Verlangen der Gesandten nach Anerkennung der schaumburgischen Landeshoheit für barocke Verhältnisse recht lakonisch antwortete. Das Hausbuch der Äbtissinnen berichtet:

Meine Antwort war kurz, dass ich mich denjenigen billig unterwürfe, wozu sich meine Vorfahrn schuldig erkannt und würde nicht weniger wie sie I. H. D., meinem gnädigen Landesherrn alle schuldige Pflicht und Treue in Untertänigkeit leisten, nicht weniger auch vor das Stift mich getreu erweisen wollte, dann auch fest hoffe, I. H. D. würden dero Hohe Promessen erfüllen, mir und dem Stift in Gnaden zugetan verbleiben und uns bei unserem Recht kräftig schützen.[59]

Markante Akzente setzte Asseburg in der Kirche, wo sie im ersten Jahrzehnt des 18. Jahrhunderts für die Errichtung einer neuen Kanzel und des barocken Hochaltars sorgte. Das Wappen der Äbtissin ist dort noch heute zu sehen.

Besonderes Augenmerk legte Asseburg auf die Renovierung des Wohnhauses der Äbtissin. Im Hausbuch der Äbtissinnen beschrieb sie detailliert ihr Vorgehen:

Die Abtei zurechtbauen als die Äbtissin von Arenstedt gestorben und ich wieder hineingekommen, da ich nur den Arbeitslohn bezahlet, Material und Fuhren sind vom Stifte ausgetan, und habe ich die sonst gewesene Mägdestube für mich lassen zurechtbauen und die alte Küche wieder zu ihrer Stube, dass diese beiden ein Ofen heizen kann. Auch die Speisekammer von der Dielen abbrechen, dazu einen Gang von der Abtei in mein voriges Haus machen lassen.[60]

Gelegentlich kam es auch zu Problemen mit Stiftsbeamten. Einige Jahre dauerte der Konflikt mit dem Stiftsamtmann Dietrich Wilhelm Leger, dessen Lebensführung und Arbeitsweise so zu wünschen übrig ließen, dass ihm das Stift kündigte. Die Abzahlung von Legers Stiftsschulden hatte auch sein Nachfolger mit zu tragen, wie Asseburg schrieb:

Dieser Dietrich Wilhelm Leger hielt schlimm Haus, liebte Spielen und Saufen, dass ihm musste 1711 die Rechnungen abgenommen werden, er blieb 300 Reichstaler dem Stift schuldig. Zwei Jahr ward ihm seine Salarien soweit abgezogen, dass er alle Jahr 50 Reichstaler für sich behalten sollte, bis die Schulden bezahlt. Er häufte solche aber auch bei anderen Leuten noch mehr. Darüber ward ihm der Dienst aufgesagt, ging auch weg 1713 und ward des hiesigen Predigers[61] Sohn, Johann Gerhard Steding, wieder angenommen mit der Bedingung, dass er 1 Jahr 50 Reichtaler nur haben sollte. Mit dem Übrigen wurde Legers Schulden am Stift mit bezahlt. Wurde erledigt.[62]

Von 1734 bis 1736 konzentrierte sich Äbtissin Maria Magdalena von der Kuhla (1717–1737) auf ein kostenträchtiges Großprojekt: den Bau einer neuen, der Akustik und den gestiegenen musikalischen Anforderungen der Zeit gewachsenen Orgel.[63] Den Auftrag erhielt der renommierte

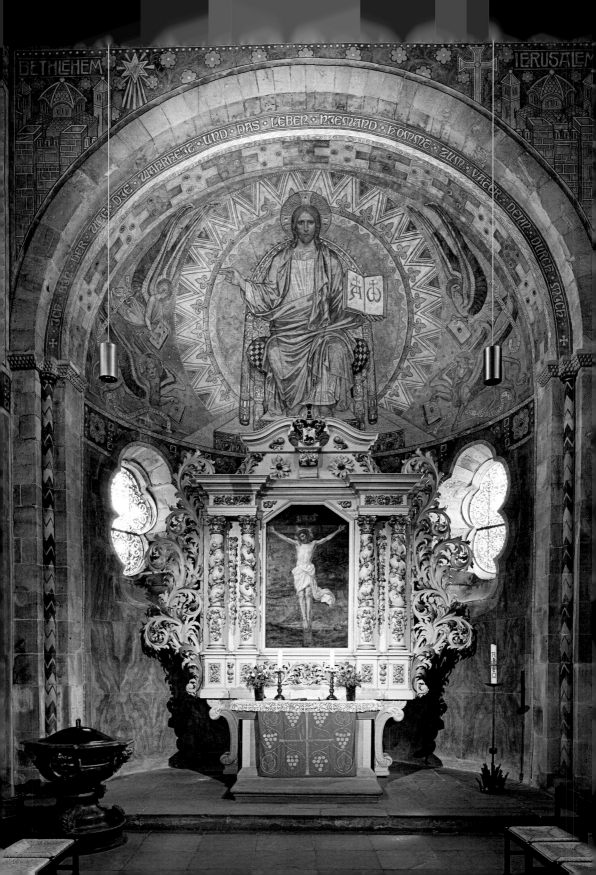

BETHLEHEM · IERUSALEM

ICH · BIN · DER · WEG · DIE · WAHRHEIT · UND · DAS · LEBEN · NIEMAND · KOMMT · ZUM · VATER · DENN · DURCH · MICH

Hillebrand-Berner-Orgel in der Stiftskirche

Osnabrücker Orgelbauer Johann Adam Berner (1693–1737). Der prächtige, nach der Hamburger Tradition gestaltete barocke Orgelprospekt mit der Jahreszahl 1734 und das von 2005 bis 2007 von der Hannoveraner Werkstatt Martin Hillebrand faktisch neu gebaute Instrument dokumentieren die finanzielle Leistungskraft des barocken Stifts, das für die Orgel keine Schulden aufnehmen musste, und den hohen Stellenwert der Kirchenmusik in der Gegenwart.

Trotz des zumeist energischen Charakters der Äbtissinnen gehörten Bedenken vor der Übernahme des auch als Last empfundenen Amts zur gängigen Rhetorik des Hausbuchs. So schrieb Elisabeth Charlotte von dem Busche (1737–1753) aus Anlass ihrer Wahl, wie sie schon das Auszählen der Stimmen erregte:

Wie sie alle geschrieben hatten, wurden die Zettel durcheinander gemenget und Herr Städing las sie eins nach dem andern vor, und der

Herr von Mengersen schrieb die Stimmen nieder. Wie ich meinen Namen zum ersten Mal nennen hörte, stoßete es mir zwar sehr aufs Herz. Zum dritten Mal aber war ich dermaßen bestürzt und meine Farbe und Aussehen musste es wohl beweisen, wie denn eine kam, mir Goldpulver zu geben, andere redeten mir zu, Göttliche Führung mir gefallen zu lassen. Ich wünschte und bat aber den lieben Gott, dieses Verhängnisses mich zu überheben. Allein es gefiel Ihm, mich auch hierin wider meinen Willen zu führen, und da die Stimmen abgelesen wurden, fand sichs, dass ich Charlotte Elisabeth von dem Busche durch sieben der gegenwärtigen Stimmen zur Abbatissin erwählet.[64]

Nach der Beschreibung der Wahl brachte Busche nochmals ihren Widerwillen zum Ausdruck. Sie empfand das Amt der Äbtissin äußerst ambivalent, da es – schenkt man der Eintragung im Hausbuch Glauben – in ihrer per-

sönlichen Lebensplanung nicht vorgesehen war:

Wie diese alles unten in der Abtei geschehen, brachten mich Herr von Mengersen und alle Fräuleins wieder auf mein Haus und ließ mich alleine. Wie mich nun bei diesem allen zu Mute war, weiß der liebe Gott am besten, welcher des Herzens Grund erforscht und unsere Tage samt allen was Maß uns darin begegnen soll, auf sein Buch geschrieben. Wäre nicht die göttliche Direktion und sein Heiliger Wille dasjenige gewesen, dessen ich mich unterwerfen müssen. So wäre mir diese Würde und Bürde, Last und Verantwortung anzunehmen unerträglich gewesen und hätte ich mit gutem Gewissen dieselbe einer anderen übergeben können. Ich hätte es von Herzen gerne getan. Aber der liebe Gott wollte mich auf alle Weise Verleugnung lernen, und ich musste gehen einen Weg, den ich nicht wollte. Anstatt dass ich hoffte, immer stiller und ruhiger meine Lebenszeit hinzubringen, sahe ich mich nun erst mit Weitläuftigkeit, Unruh, zeitlichen Sorgen und Verantwortung umgeben.[65]

Nach einer langen Zeit des Friedens störte der Siebenjährige Krieg in der Mitte des 18. Jahrhunderts die Ruhe des Stiftslebens, ohne größere Schäden zu verursachen. Die französischen Besatzer blieben Äbtissin Katharina Juliane von Haus (1753–1763) trotz einer katholischen Messe in der Stiftskirche in guter Erinnerung:

Ich und alle Fräulein wurden in unseren Häusern dadurch so eingeschränkt, dass ein jeder nur seine tägliche Wohnstube behielt. Auf den Gängen logirten die Domestiken. Von Felde wurde alles abfuragiert. Unsere Gärten blieben verschont. […] In unserer Kirche ward den 8. und 9. Sonntag nach Trinitatis vor uns kein Gottesdienst gehalten. Den letzten Sonntag aber war vor den Duc d'Orléans Messe gelesen, warum aber der Duc zuvor mich ansagen ließ. Außerdem ist unsere Kirche unter dem Schutze Gottes nebst unseren Personen und sämtlichen Stiftsbediensten und Häusern ungekränket geblieben, und ich Gott zum Preise rühmen, dass ich manch gute Freunde unter den Franzosen angetroffen habe.[66]

Ein Besuch mit Folgen

Einen Höhepunkt in der Geschichte des Stifts bedeutete der unangemeldete Besuch des hessischen Landesherrn Wilhelm IX. im Jahr 1786. Obwohl der Landgraf sich nur wenige Stunden in der Abtei aufhielt, betont Äbtissin Elisabeth Sybille von Dincklage (1783–1799) die besondere Ehrung durch den Landesherrn und die Gnade, dass die zu einem Gegenbesuch in Rinteln erschienenen Stiftsdamen zur fürstlichen Mittagstafel gebeten wurden:

Anno 1786 ist dem hiesigen Stifte eine Ehre widerfahren, welche sich dasselbe noch wohl nie zu rühmen gehabt. Es ist nämlich unser Regierender Landgraf Wilhelm, der gnädigen Hochfürstlichen Durchlaucht, den 14. September des besagten Jahres von Rinteln ab hierher gekommen, uns zu besuchen. Dieselben kamen ungefähr gegen 10 Uhr vormittags und verweilten über eine halbe Stunde in hiesiger Abtei mit den gnädigsten Versicherungen Ihres Wohlwollens für das Stift. Den 16. September sind darauf einige hiesige Damen nebst mir nach Rinteln gefahren, nämlich die Fräuleins v. Zerssen, von Hake und von Hammerstein, um Ihrer Durchlaucht die Cour zu machen. Wir wurden des mittags zur fürstlichen Tafel geladen.[67]

Der Besuch des Landgrafen erfolgte allerdings mit einem Hintergedanken: Da Wilhelm IX. die Grafschaft Schaumburg nach dem Tod des letzten Grafen annektieren wollte, sollte die Visite in Fischbeck auch dazu dienen, sich des Wohlwollens des schaumburgischen Adels im Voraus zu versichern. Mit der Stiftung des bereits erwähnten Ordens im Jahr 1787 visualisierte und perpetuierte er die enge Verbindung zwischen seiner Person und dem Stift. Die Übergabe des Ordens vollzog sich nach einem vom Landgrafen vorab bis ins Detail festgelegten Zeremoniell:

6tens

Wenn dieser gestalt die vorläufigen Veranstaltungen getroffen, verfügen sich der Herr Bevollmächtigte, mit schicklichem Geleite versehen, an Ort und Stelle, begeben sich unter Begleitung sämtlicher Stifts Dames in das vorbesagte weiße zubereitete Gemach, und neh-

men die bestimmten Plätze ein. Die Ordnung dieser Procession ist so: die Dames gehen paarweiße, und zwar dergestalt, dass die zwey Jüngsten nach der Reception vorangehen: die übrigen folgen sodann nach Ihrer Anciennité und der Herr Bevollmächtigte in einer kleinen Distance nach dem letzten paar, welches die Frau Abtissin und Seniorin ausmachen werden, beschließen den Zug.

7tens
Nach einigem Verweilen, und wann alles ruhig geworden, erklären der Herr Bevollmächtigte und zwar sitzend, mittelst einer kurzen Anrede die Absicht der gegenwärtigen Zusammenkunft, stehen alsdann auf, nehmen das erste Ordens Band mit dem daran befindlichen Goldnen Zeichen, rufen die Frau Abtissin vor, und zwar mit Tauf und Familien Nahmen, und legen derselben solches dergestalt an, dass dasselbe auf der rechten Schulter ruhen und nach der lincken Hüfte herabhängen möge: hierauf ergreifen dieselben den von dem Gehülfen dargereichten Stern und übergeben solchen unter Aussprechung folgenden Formulars:
»Im Namen des Durchlauchtigsten Stifters überreiche ich Ihnen hiermit die Zeichen des Ordens, dessen Sie sich durch Tugend, Gottesfurcht und untadelhaffte Sitten würdig gemacht haben.«
Die Frau Abtissin verfügen sich hierauf und nach einer Verbeugung, wieder auf Ihren Platz, lassen sich den Stern einstweilen mit etlichen Stickennadeln auf die lincke Brustseite in der Gegend des Herzens befestigen, und erhalten sodann die Frau Seniorin auch übrigen Candidatinnen die Ordens Zeichen, Successive und nach ihrer Anciennité, auf die nehmliche Art.[68]
Auch wenn die Äbtissin als Erste mit dem Stiftsorden ausgezeichnet wurde, fehlte ihr als *prima inter pares* ein Symbol ihrer Leitungsaufgabe – über einen Äbtissinnenstab verfügte die Äbtissin wie bereits erwähnt erst ab 1909.

Überleben in Kriegen und Krisen – Die Äbtissinnen der Moderne

Zwei Jahre nach der Stiftung des Ordens durch Wilhelm IX. brach 1789 die Französische Revolution aus. Die Privilegien des Adels wurden in Frankreich abgeschafft, und als die Revolutionskriege auch das Heilige Römische Reich erfassten, machte sich dies ebenfalls in Fischbeck bemerkbar. Mit der Erhebung Jérôme Bonapartes (1807–1813) zum König von Westphalen verschärfte sich die Bedrohung Fischbecks, denn 1810 hob der stets finanzschwache Bruder Napoleons alle geistlichen Institutionen auf. So schien auch das Ende des Stifts Fischbeck gekommen zu sein – die Kapitularinnen erhielten zwar eine Pension, aber das Stift ging in Staatsbesitz über. Mit dem endgültigen Ende der Herrschaft Napoleons und der Rückkehr des hessischen Kurfürsten wurde das Stift wiedererrichtet – erneut hatte Fischbeck wie schon um 1630 eine existenzielle Bedrohung gemeistert. Aus der Sicht der Äbtissin Christiane von Buttlar (1831–1842) hatte ihre Vorgängerin Äbtissin Sophie von Münchhausen (1803–1831) vorbildliche Arbeit in einer Krisenzeit geleistet:

Die Äbtissin von Münchhausen wurde den 29. April 1803 zur Äbtissin gewählt. Sie starbe den 16. November 1831, ist also 28 Jahre Äbtissin gewesen. Sie hatte einen männlichen Charakter, war sehr rechtlich und hatte einen schönen Verstand. Sie hat, soviel es an ihr gelegen hat, gewiß zu allen Zeiten in allen Stücken nur das Beste des Stiftes gewahrt.

Ihr wurde eine schwere Zeit, denn anno 1810 wurde das Stift von Westfälischer Seite aufgehoben, wobei zugleich aller dazumaliger Kassenvorrat mitgenommen. Diesen hat das Stift nie wiedererhalten, und da mussten daher in der ersten Zeit wieder Schulden gemacht werden, um nur die nötigen Ausgaben zu bestreiten. Ihr größtes Bestreben ging daher dahinaus, diese wieder abzutragen. So wie sie nach ihren Einsichten nur das getan, was dem Stift Gutes und Nutzen bringen konnte. Dabei war ihr die Liebe und Achtung aller guten und braven Menschen und besonders die der Stiftsdamen; dass ihr Tod alle tief betrübte, war daher auch sehr natür-

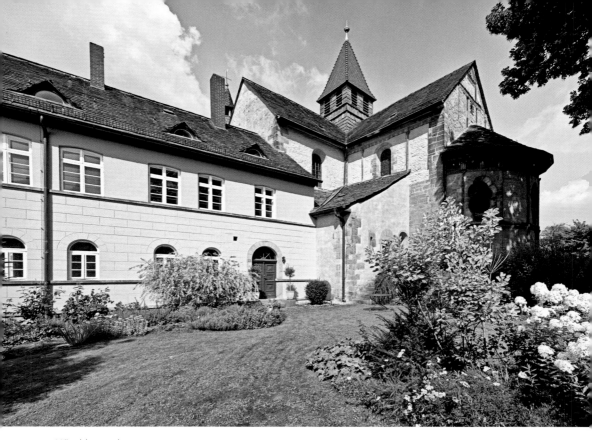

Münchhausenbau

lich. *Ihr wurde aber bei alledem kein freudevolles Leben, da sie hier im Stift mit mengem Unangenehmen zu kämpfen hatte, auch einen sehr leidenden Körper hatte, weshalb sie auch Ihr Leben nur auf 69 Jahre brachte.*[69]

Unterstützt wurde die Äbtissin bei ihren Bemühungen um eine Erneuerung von loyalen Mitarbeitern wie dem Stiftsamtmann Hagena dem Jüngeren. Buttlar beschreibt ihn im Hausbuch als Muster eines treuen Dieners, der uneigennützig nur das Wohl des Stifts Fischbeck im Blick hatte:

Wohl wäre es hier auch nicht am unrechten Ort, wenn ich eines sehr treuen und redlichen Dieners gedenke, welcher unserem Stift lange Jahre ward. Es war dies der Amtmann Hagena. Ein durchaus rechtlicher Charakter zeichnet ihn vor vielen anderen aus und ihm war kein anderes Interesse bekannt, als das des Stiftes, welches ihm aber auch so am Herzen lag, dass er öfters sein Eignes ganz vernachlässigte und somit verdient er gewiß auch hier eine freundliche und dankbare Erinnerung.[70]

Im Gegensatz zur Französischen Revolution brachte die Märzrevolution des Jahres 1848 nur eine kurzfristige Bedrohung des Stifts, die im Wesentlichen aus der persönlichen Konfrontation der Äbtissin Caroline von Meding (1843–1884) mit einem »kommunistischen« Schmied bestand. Wie souverän Meding auf das aus ihrer Sicht unerhörte Verhalten des Handwerkers reagierte, geht aus ihrer anschaulichen Beschreibung des Vorfalls im Hausbuch der Äbtissinnen hervor:

Im März 1848. Die großen Weltbegebenheiten, welche die Geschichte bezeichnen wird, haben auch unser Land nicht unberührt gelassen. Doch die Aufregung, die alle Welt erfasst, ist bis jetzt nur in Kleinigkeiten uns nahegekommen. Gott wolle uns ferner schützen. Sehr ängstigend

war die Unruhe aller Menschen. Die Teilung der Huden war schon im vorigen Jahre in Anregung gebracht, aber noch keine Bestimmung geschehen. Und ich halte es für ein Glück, dass damit alle Menschen beschäftigt sind und müde von der Arbeit, nicht Lust haben, weitere Unordnungen zu treiben. Es ist eine Bürgergarde errichtet, die die Ordnung zu erhalten strebt.

Der Kommunismus ist ängstigend. Mir selbst ist ein Schmied aus dem Dorfe, Anderten, sehr nahe gekommen, als seine Schwester in Christo kam er mit »Du« an, rühmte die Freiheit und Gleichheit, wollte allerlei bewilligt haben und drohte mit dem nahen Fall des Stiftes. Er kam in der Mittagsstunde. Alle Leute des Hauses waren außer Arbeit und durch einen Wink mir nahe. Ich blieb ruhig, ging ein auf seine Reden, musste ihn »Bruder« nennen, aber sonst blieb alles im gehörigen Gleise. Auf Versprechungen ließ ich mich nicht ein, sagte nur, auf schriftliche Anliegen würde Antwort erteilt, brachte ihn endlich zum Amtmann in der Absicht, Papiere nachzusehen, aber von da konnte ich mich wieder entfernen. Die Leute des Dorfes waren empört über die Dreistigkeit, und von ihm selbst erhielt ich später eine lange, schriftliche Entschuldigung.[71]

Weniger als 20 Jahre später brachte die Annexion Kurhessens durch Preußen nach dem Deutsch-Deutschen Krieg im Jahr 1866 eine nachhaltige Veränderung der politischen Landkarte mit sich: Stift Fischbeck gehörte nun zum Königreich Preußen. Innerhalb des Stiftskapitels kam es zu Spannungen, da die Sympathien der Damen teils dem Sieger, teils den Verlierern gehörten. Meding deutet die Konflikte im Hausbuch allerdings nur an:

1866. Es ist schwer zu sagen, wie viele und große Prüfungen sich aufgetürmt haben. Die politischen großen Ereignisse drücken jedes Gemüt, doch blieb uns im ganzen der Schrecken des Krieges fern. Aber die inneren Zustände im Stift sind sehr erschüttert. Der friedliche, herzliche Verkehr hat gelitten und Trennung hervorgerufen, deren Beseitigung mit Gottes Hilfe die Zeit noch wieder schlichten kann. [...] Zu Anfang des Jahres 1869 bin ich nun 25 Jahre Äbtissin des Stiftes. Viel wäre von den Jahren zu berichten, da so große Veränderungen durch allen

Wechsel äußerer und innerer Verhältnisse herbeigeführt sind. Anno 1866 war alles so schwer, und unübersteigbar schienen die Wirren. Ich danke Gott, jetzt sagen zu können: Es ist alles wieder geordnet.[72]

Mit der Wahl der energischen Lucie von Kerssenbrock (1884–1899) zur Äbtissin im Jahr 1884 begann die Modernisierung des Stifts. Auch Kerssenbrock betont die Probleme, mit denen sie sich bei Amtsantritt konfrontiert sah:

Den 30. August wurde ich, Lucie von Kerssenbrock aus dem Hause Mönchshof und Barntrup zur Äbtissin gewählt unter für mich so schwierigen Verhältnissen, dass ich gern verzichtet hätte. Es war aber wohl Gottes Fügung und Wille, dass alles so kommen sollte. So muß ich mich fügen und stille halten. ER wird mir beistehen, den rechten Weg zu finden zum Frieden und Wohle des Stiftes.[73]

Antonie von Buttlar (1899–1911), Kerssenbrocks Nachfolgerin, würdigte die Leistung ihrer Vorgängerin mit folgenden Worten, aus denen die Herausforderungen, mit denen sich Kerssenbrock konfrontiert sah, deutlich werden:

Unter der lieben Äbtissin von Kerssenbrock musste viel neue Ordnung geschaffen werden, denn in den 40 Jahren, die die gute Äbtissin von Meding hier regiert hatte, war vieles in Verfall gekommen. So wurde der alte Remter abgerissen, eine neue Verbindung mit der Abtei hergestellt und dabei zwei Kostdamen-Wohnungen geschaffen.[74]

Während sich die meisten Äbtissinnen der folgenden Jahrhunderte darauf beschränkten, den Bestand der Kirche zu sichern ohne größere Änderungen vorzunehmen, ging die oben erwähnte Äbtissin Antonie von Buttlar trotz ihres hohen Alters um 1900 das Projekt der historistischen Umgestaltung der Kirche mit großer Tatkraft an und konnte sich hierbei auch der Unterstützung von höchster Stelle sicher sein.

Sichtbares Denkmal der hervorragenden Beziehungen des Stifts nach Berlin ist der Äbtissinnenstab, den Wilhelm II. Äbtissin von Buttlar am 27. August 1909 überreichte. Dass ein vergleichbares Symbol der Amtsgewalt bis zu diesem Zeitpunkt fehlte, belegt die Stellung der Äbtissin als einer Ersten unter Gleichen. Die

M. von Kettler, Blick auf den Nonnenschlafsaal

Verleihung des Stabes an die Fischbecker Äbtissin stellt keinen Einzelfall dar, da Wilhelm II. auch drei anderen evangelischen Damenstiften – dem bei Berlin gelegenen Heiligengrabe, dem anhaltinischen Drübeck und dem in Fulda ansässigen Stift Wallenstein – im ersten Jahrzehnt des Jahrhunderts in Berlin gefertigte Äbtissinnenstäbe schenkte.[75] Offensichtlich verstand sich der Kaiser, der oberste Herr der evangelischen Kirche im Reich, als protestantischer »Papst«, der Bischofsstäbe als Hoheitszeichen verlieh und somit seien Führungsanspruch verdeutlichte. In Buttlars Eintrag im Hausbuch der Äbtissinnen spürt man den Stolz und die Freude über die persönliche Auszeichnung, die zudem von Kaiserwetter begleitet war:

Am 27. August 1909 hatte unser liebes Fischbeck wieder nach 5 Jahren die Ehre, Seine Majestät hier zu haben. Der Kaiser war so gnädig, mir selbst den Äbtissinnen-Stab überreichen zu wollen. Schon im Jahr 1907 sollte dies geschehen, doch ich war krank. Nun bin ich wohler, so kam Seine Majestät der Kaiser, die Kaiserin, Tochter Victoria Luise, Sohn Oscar um 12 Uhr vom schönen heimatlichen Wilhelmshöhe. […] Nur muss ich noch sagen: der Äbtissinnenstab ist wunderschön, und Seine Majestät hat ihn zwei Jahre lang im Schloß zu Wilhelmshöhe stehenlassen, um ihn mir persönlich zu überreichen. Ich war krank und konnte nicht so hohen Besuch empfangen. Doch viel Sonnenschein lag auf dem ganzen. 27. August 1909.[76]

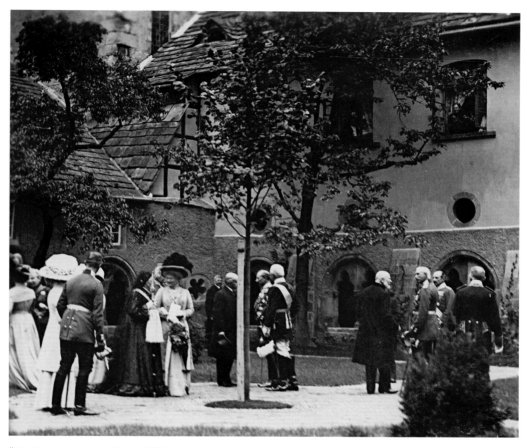

Äbtissin Antonie von Buttlar mit Äbtissinnenstab in Begleitung der Kaiserin Auguste Victoria am 27. August 1909

Zur Erinnerung an das herausragende Ereignis gab Buttlar einen für eine Aufstellung im Hochchor der Stiftskirche bestimmten Gedenkstein in Auftrag, der den aus Metall gegossenen Äbtissinnenstab vor dem Reichsadler zeigt, begleitet von einer Inschrift mit dem Hinweis auf den Anlass. Wilhelm II. ist so mit dem Gedenkstein im Hochchor, dem 1904 vor der Stiftskirche aufgestellten Findling, dessen Inschriften Otto I. und den Hohenzollernkaiser parallel setzen, und dem Reichsadler an der Decke der Stiftskirche in Fischbeck so präsent wie kein anderer Herrscher. All dies manifestiert die enge Verbindung von Thron und Altar.

Fünf Jahre nach dem zweiten Besuch Wilhelms II. in Fischbeck brach im August 1914 der Erste Weltkrieg aus, den Äbtissin Buttlar nicht mehr erlebte. An ihre Stelle trat Luise von Arnswaldt (1911–1938), die sofort ihrer patriotischen Pflicht genügte und im Stift ein Soldatenlazarett einrichtete:

Am 1. August 1914 brach der schreckliche Weltkrieg aus. Ich meldete mich sofort, um Verwundete im Stift aufzunehmen, und am 9. November wurde unser kleines Lazarett, das ich in meinen Wirtschaftsräumen und einer darüber liegenden Kostdamen-Wohnung eingerichtet hatte, mit 18 Verwundeten belegt. Stiftsdame Fräulein von Oeynhausen übernahm mit mir die Pflege, und wir haben fast 3 Jahre lang unausgesetzt mit sehr großer Freude Verwundete und Kranke gepflegt und sehr gute Erfolge erlebt.[77]

49

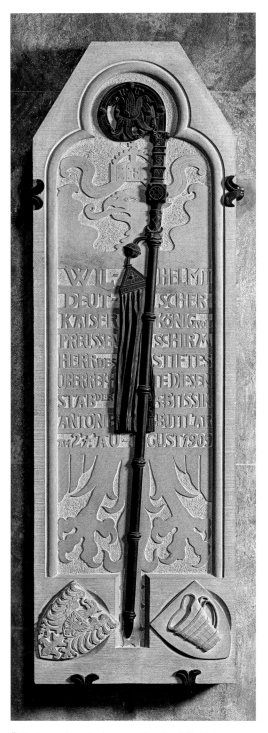

Äbtissinnenstabsdenkmal im Chor der Stiftskirche

Das Ende der Monarchie 1918 und die Weimarer Republik ließ das Hausbuch der Äbtissinnen weitgehend unkommentiert. Eine stärkere Zäsur als die politischen und gesellschaftlichen Umwälzungen bedeutete die Inflation des Jahres 1923, in der Stift und Stiftsdamen rapide verarmten:

Dann kamen die schlimmen Jahre der Inflation, wo das Stift fast sein ganzes Kapitalvermögen verlor. Es waren sehr schwere Jahre und konnten nur mit den größten Einschränkungen überwunden werden. Von der Zeit an mussten die Einnahmen der Damen um fast die Hälfte gekürzt werden, und da sie ihr Privatvermögen auch fast ganz verloren hatten, so gab ein ganz anderes Leben im Stift, ohne Geselligkeit und in allergrößter Einfachheit.[78]

Die einst enge Verbindung zwischen Äbtissin und den polititschen Machthabern galt nicht mehr für die 1938 zur Äbtissin gewählte Eva von Gersdorff (1938–1961), welche die Geschicke des Stifts durch die Zeit des Nationalsozialismus und des Zweiten Weltkriegs lenkte. Gersdorff hatte in Annaberg ein Waisenhaus des patriotischen und monarchistisch eingestellten Kyffhäuserbundes geleitet, musste den dortigen Dienst aber quittieren, da sie sich weigerte, der NSDAP beizutreten:

In Fischbeck bin ich, bevor ich dorthin zog, nur einige Male ein paar Tage gewesen, um mich mit den dortigen Verhältnissen etwas vertraut zu machen, da ich den Plan fassen musste, aus Annaberg fortzugehen. Ich muss hier offen sagen, dass es mir unendlich schwer geworden ist, meine schöne und mir zutiefst wichtige Aufgabe im Annaberger Heim zu verlassen. Ich habe es letzten Endes nur aus dem Grunde tun müssen, weil man mich zwingen wollte, der NSDAP beizutreten und die mir anvertrauten Kinder im Sinne des Nationalsozialismus und antichristlich zu erziehen.[79]

Die Probleme Gersdorffs waren der Äbtissin Luise von Arnswaldt, einer entfernten Verwandten, nicht verborgen geblieben. Auf der Suche nach einer geeigneten Nachfolgerin schlug sie dem Kapitel Gersdorff vor:

Es könnte dieser Wunsch darauf zurückzuführen sein, dass ich ein pflegerisches sowie ein

fürsorgerisches Examen abgelegt hatte und auf beiden Gebieten jahrelange, praktische Arbeit hinter mir hatte. Auch hatte sie sich während meiner kurzen Besuche im Stift besonders gern von meiner letzten Tätigkeit in Annaberg berichten lassen, in der ich neben der Fürsorge für die mir anvertraute Jugend und für ca. 12 Mitarbeiter und Mitarbeiterinnen auch eine nicht ganz geringe Verwaltungsarbeit hatte. Zu dem grossen Haupthaus und den Nebengebäuden gehörte ein Garten- und Landbesitz sowie ein kleiner Viehbestand.[80]

In autobiografischen Notizen beschreibt Gersdorff anschaulich die Akklimatisierungsprobleme, mit denen sie sich in Fischbeck konfrontiert sah:

Der erste Herbst, den ich in Fischbeck verlebte und vor allem der erste Winter mit dem häufigen Nebel und der schweren Luft des Wesertals, die ich gar nicht gewöhnt war, machten mir gesundheitlich zu schaffen, vor allem wohl, weil

hinzu kam, dass ich ohne Pause von einer verantwortlichen und viel fordernden Arbeit in ein neues Amt eingetreten war.[81]

Ein mehrmonatiger Aufenthalt in den bayerischen Bergen stärkte die neue Äbtissin für die anstrengenden Aufgaben der folgenden Jahre – 1939 brach der Zweite Weltkrieg aus:

All die nun folgenden Jahre – Kriegs- und Nachkriegszeit – brachten Schwierigkeiten, Nöte und Gefahren in Fülle über unser Stift und forderten Kräfte und Elastizität, sodass ich doppelt dankbar war, die Monate der Stille und des Kräftesammelns in den Bergen gehabt zu haben. Gerade diese Jahre waren aber auch reich an stärkendem und freudigem Erleben, an der Erfahrung, dass gerade im einfachsten Dasein, im Eingeschränktsein auf engem Raum, im Verzicht auf Bequemlichkeiten, ein Segen verborgen sein kann.[82]

Die ruhigen Tage des Stifts waren vorbei – Einquartierungen deutscher Offiziere und

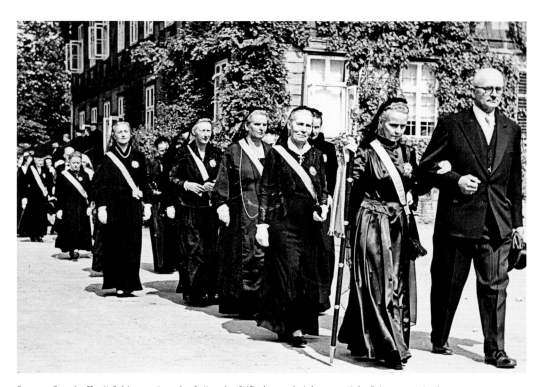

Eva von Gersdorff mit Schirmvogt an der Spitze der Stiftsdamen bei der 1000-Jahr-Feier am 19. Juni 1955

Mannschaften oder die Beherbergung von Opfern des Bombenkriegs brachten Unruhe in das beschauliche Leben. Der energischen Äbtissin, die auch Notsituationen positive Seiten abgewinnen konnte, gelang es, das Stift weitgehend unbehelligt von Eingriffen des NS-Regimes durch den Krieg zu führen und die Eigenständigkeit Fischbecks zu bewahren. Nach 1945 diente das Stift als Flüchtlingslager und gelangte an die Grenzen seiner Leistungsfähigkeit.

Die Aufzeichnungen der späteren Äbtissin Irmgard von Schoen-Angerer (1961–1989) beschreiben die Einschränkungen der Evakuiertenexistenz anschaulich, ohne dabei den Sinn für Humor zu verlieren:

Die große alte Stiftsküche kann viel erzählen. Ich habe sie selbst noch als Küche erlebt. Das war in den Nachkriegsjahren, nach 1945! Damals haben dort 3 Parteien gekocht und auf dem großen Spülstein mit Pumpe ihren Abwasch vorgenommen. Auf dem großen Herd hatte jede Partei ihren zugewiesenen Platz. Über dem Herd war ein riesiger Rauchfang. Was für edle Düfte mögen früher bei großen Feierlichkeiten dort aufgestiegen und durchgezogen sein? Bei uns Evakuierten ging das schlichter zu. Wir mussten ja nach unseren Fleisch-, Fett- und Brotmarken leben. Da hieß es: »Einmal lachen ersetzt 4 Eier!« und kamen Fleischstückchen in die Suppe, dann hieß es: »Achtung, Sondermeldung! Fleisch!«[83]

Den Höhepunkt der Amtszeit Gersdorffs bildete ohne Zweifel die 1000-Jahr-Feier von 1955, bei der man feierlich der Tradition des Stifts gedachte, in der aber auch die Gegenwart durch das Legendenspiel Manfred Hausmanns nicht ausgeblendet wurde.

1960 erhielt das Stift neue Statuten. Äbtissin Irmgard von Schoen-Angerer beschreibt die besondere Rechtssituation der Äbtissin in ihren Aufzeichnungen, und hebt die Rolle der Hannoveraner Klosterkammer als Rechtsaufsicht hervor:

Das Amt der Äbtissin steht in enger Verbindung mit der Klosterkammer in Hannover. Gewählt wird die Äbtissin nur vom Stiftskapitel. Nach den Statuten wird sie erst rechtsfähig,

wenn der Präsident der Klosterkammer als Landeskommissar die Wahl bestätigt und vor allem der Minister für Kunst und Wissenschaft die Bestätigung unterzeichnet hat. So ist es vor meiner Amtsübernahme geschehen. Dazu kommt dann vor allem die kirchliche Einsegnung mit dem Gelöbnis vor den kirchlichen Würdenträgern und der Gemeinde.[84]

In der Amtszeit Schoen-Angerers hielt das 20. Jahrhundert Einzug im Stift. Tatkräftig ging die Äbtissin vor allem die Modernisierung der Sanitäranlagen an:

Wirtschaftlich und baulich veränderte sich das Stift nach zwei Inflationen und zwei Kriegs- und Nachkriegsjahren (!) wesentlich. Es war viel nachzuholen, zu reparieren und zu modernisieren. Es wurden in meiner Amtszeit allein 30 Bäder eingebaut.[85]

Auch die Bewältigung einer Naturkatastrophe forderte den vollen Einsatz der Äbtissin:

Wir mussten in den Jahren auch durch manche Notzeit gehen. Am 19. Juli 1966 überraschte das ganze Dorf ein mehrstündiger Wolkenbruch. Er kam vom Süntel und sprengte mit treibendem Holz und Unrat das Wehr am Damm. Eine vier Meter hohe Welle ging über das Dorf Fischbeck hinweg. Ging durch die Häuser, Gärten und Straßen und riss alles mit. Es wurde für unser Dorf eine Katastrophe, besonders für »Klein-Berlin«.[86]

Zählen konnte die Äbtissin auf die Unterstützung der Freunde des Stifts. Dies zeigte sich bei der Restaurierung der historischen, zu den ältesten in Niedersachsen zählenden Fachwerkmauer, die Schoen-Angerer anschaulich beschreibt:

Die Fachwerksmauer im Abteigarten wurde im 15. Jahrhundert gebaut und zuletzt um 1900 grundlegend restauriert. Sie ist die größte freistehende Fachwerkmauer in Niedersachsen. Der Lionsclub Hameln hatte uns bei der in jüngster Zeit wieder notwendigen Restaurierung geholfen, die Kosten zu verringern. An zwei Wochenenden haben seine Mitglieder die Steine abgetragen und behauen. Es war ein lustiges Treiben im Abteigarten. Die Tage gehörten zu den sonnigsten und wärmsten des Jahres. Allmählich zogen sich die Herren ihre Jacken und Röcke aus

Festtafel mit Kirschen in der Abtei

und hängten sie über die Mauer. Es war lustig anzusehen und die Stimmung war dementsprechend und der Durst auch. Dafür war aber gesorgt.[87]

Die Heiterkeit und eine lebenszugewandte Grundhaltung, welche die Aufzeichnungen Schoen-Angerers bestimmen, werden auch bei der Beschreibung einer Kirschernte deutlich. Der Äbtissin gelang es, die gelöste Stimmung eines schönen Sommertages, der für die gesamte Stiftsfamilie zum »Event« wurde, mit wenigen Worten anzudeuten:

Ein anderer besonderer Tag ist in Erinnerung geblieben. Es war in der Zeit der Kirschernte. Wir hatten einen sehr hohen Kirschbaum, der hauptsächlich von Vögeln geerntet wurde. Kurz

entschlossen wurde überlegt, ihn mit den Früchten zu fällen. Das geschah, und wir kamen auf den Gedanken, das ganze Stift zur Ernte einzuladen. Es wurde ein fröhlicher Tag. Der Baum wurde in lauter Äste zerlegt und jeder hatte seinen Ast als Erntegabe. Wir waren sehr vergnügt dabei und denken noch heute gern an diese Gemeinschaft.[88]

Mit Annemarie Eichhorst (1990–2007) wurde 1990 erstmals eine Nichtadlige zur Äbtissin gewählt. 17 Jahre später trat 2007 Uda von der Nahmer M.A., eine erfahrene Kulturwissenschaftlerin, an die Spitze des Stifts. Im Zentrum ihrer Aufmerksamkeit steht seitdem die Sicherung der Zukunftsfähigkeit des Stifts.

Spuren der Spiritualität

W enn Sie Spiritualität suchen, sind Sie hier ganz falsch, sagte eine der Kapitularinnen zu mir. Das Weltliche steckt in den Mauern, jahrhundertelang immer das Weltliche, und manchmal kommt jemand sucht Spiritualität und muss darum ringen, es gibt eine große Reibung, es ist eine persönliche Herausforderung, kein weiches Polster, in das sich das Individuum fallen lassen kann. Und sie sagt das mit einem verschmitzten Lächeln, aus dem erstaunlich wenig deutlich wird.[89]

Den spirituellen Kern des Stifts bildete und bildet die Kirche mit der ehemaligen Nonnenempore, dem Damenchor und den Priechen der Kapitularinnen als Ort des privaten Gebets und des Gottesdienstes. Von den ersten, wohl hölzernen Bauten aus der Frühzeit des Stifts, zu denen eine Kirche, Wohngebäude für die Stifts-

Kapitell mit figürlicher Verzierung in der Krypta der Stiftskirche

damen und die für die Infrastruktur notwendigen Wirtschaftsgebäude gehörten, ist nichts erhalten geblieben. Die Stiftskirche wurde um 1120 als Basilika errichtet: An ein erhöhtes, im Obergaden durchfenstertes Hauptschiff schließen sich zwei niedrigere Seitenschiffe an, die am kurzen Querschiff enden. Während im Osten der Chorraum mit seiner halbrunden Apsis aus Quadermauerwerk das Langhaus abschließt, ist dem Baukörper auf der gegenüberliegenden Seite ein Westriegel vorgelagert, der sich durch eine deutlich sichtbare Baufuge vom Langhaus abhebt.

Den ältesten, noch im Ursprungszustand erhaltenen Teil der Stiftskirche bildet die Krypta aus der ersten Hälfte des 12. Jahrhunderts. Bemerkenswert ist die Qualität der Steinmetzarbeiten, die sich besonders in den beiden Vierlingssäulen, die ehemals einen in der Reformationszeit entfernten Altar flankierten, manifestiert.

Die einzige figürliche Ausformung eines Kapitells stellt die segnende Hand Gottes und das Gotteslamm zwischen Sonne und Mond dar. Ein vergleichbar verziertes Kapitell findet sich auch in der Vorhalle des Westriegels.

In ihren Aufzeichnungen skizzierte die langjährige Äbtissin Irmgard von Schoen-Angerer (1961–1989) die unerwartete Entwicklung einer Führung, die in einen interreligiösen Minimalkonsens gipfelte – lange bevor der Dialog der Weltreligionen im Blickpunkt des öffentlichen Interesses stand:

In besonderer Erinnerung ist mir ein Besuch eines älteren Hindu mit seinem Sohn. Er sprach in englischer Sprache, das war nicht ganz leicht. Aber sein Sohn sprach Deutsch. – Ich bemühte mich, in der Krypta das Säulenkapitell mit der Schöpferhand Gottes und der Schöpfung Sonne, Mond und Erde und die Erde mit dem Christus-Symbol – dem Lamm und dem Kreuz – zu erklären. Ich machte darauf aufmerksam, dass wir

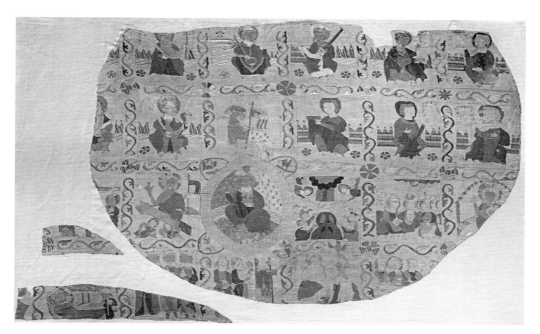

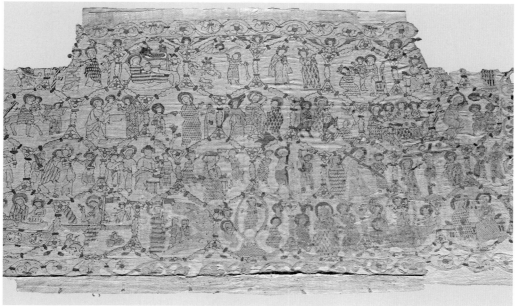

Altardecken mit Darstellungen des Weltenrichters und des Marienlebens, 1. Hälfte 14. Jahrhundert

hier auf der Vorderseite vom Kapitell die vollen Kreise, das Geschaffene haben, während auf der Hinterseite des Kapitells nur Viertel- und Halbkreise haben. Sie wirken wie eine Frage, die auf eine Antwort wartet. Vorne steht die Antwort: Christus, der die Erde durch den Kreuzestod erlöst, symbolisch dargestellt durch das Lamm mit dem Kreuz. Darauf die Antwort des Hindu zu

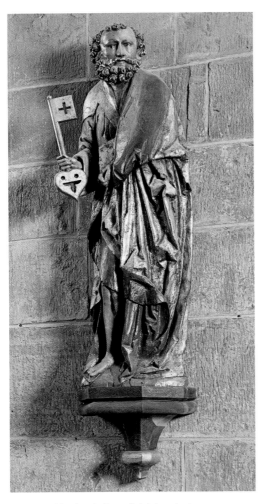

Petrus und Paulus, Anfang 16. Jahrhundert

mir: »Wir sind alle auf der Suche nach dem gnädigen Gott«. Das sagte ein Hindu zur Christin. Mich hat das sehr beeindruckt in dieser Zeit, wo ein Volk gegen das andere steht. Ich bemühe mich, das weiterzugeben.[90]

Im Mittelalter diente der Kreuzgang als Ort der spirituellen Einkehr. In ihm gingen die Nonnen der individuellen geistlichen Betrachtung nach. Wichtige Hilfsmittel hierzu boten Bücher, deren Nischen noch an zwei Stellen im Kreuzgang zu sehen sind. Von der mittelalterlichen Bibliothek des Stifts sind nur einige wenige Pergamentblätter als Makulaturmasse erhalten, die nach der Reformation aus zerschnittenen Handschriften als Umschläge »recycelt« wurden.

Den einstigen Reichtum des Stifts an Paramenten und die verlorenen mittelalterlichen Bilderwelten lassen zwei von Irmgard von Schoen-Angerer wiederentdeckte mittelalterliche Altardecken aus der ersten Hälfte des 14. Jahrhunderts erahnen.

Im Zentrum des einen Paraments steht der thronende Christus als Pantokrator, der einst von den zwölf Aposteln und den Schutzpatronen des Stifts Fischbeck umgeben war. Das Vor-

bild mittelalterlicher Buchmalerei ist hier deutlich zu spüren.

Die zweite Altardecke ist mit 28 erzählenden, durch Rankenwerk verbundene Szenen bestickt, die das Leben Mariens von der Verkündigung bis zur Himmelfahrt wiedergeben. Auch wenn offensichtlich unterschiedliche Vorlagen für die Gestaltung der Altardecke herangezogen wurden, erlaubt diese doch einen einzigartigen Einblick in die ansonsten weitgehend verlorene mittelalterliche Bilderwelt des Stifts Fischbeck.

Altäre

Die mittelalterliche Ausstattung der Stiftskirche ist ebenfalls nur fragmentarisch überliefert, da die Einführung der Reformation im Jahr 1559 auch die weitgehende Entfernung des alten, katholischen Mobiliars mit sich brachte. Dies gilt insbesondere für die vier Altäre, die einst in Krypta, Kirche und der im 19. Jahrhundert abgebrochenen Marienkapelle standen und von vier Vikaren betreut wurden. Allein die aus der Zeit um 1500 stammenden Figuren der Apostel Petrus und Paulus, die jeweils ihre Attribute, die Schlüssel und das Schwert tragen, blieben vom Altar in der Krypta erhalten. Dass ausgerechnet sie überlebten, ist wohl kaum als Zufall zu deuten: Petrus und Paulus als die wichtigsten Apostel bekunden zugleich die Verbundenheit des Damenstifts zur vorreformatorischen Kirche.

Verborgene Bilder – Der Damenchoraltar

Der erste Altar, der in der Stiftskirche nach Einführung der Reformation unter Äbtissin Agnese von Mandelsloh (1587–1625) errichtet wurde, zeigt deutlich die theologische Akzentverlagerung: Im Zentrum des dreistöckigen Altars, der noch heute im Damenchor steht, ist das Abendmahl abgebildet, darüber ist die Kreuzigung zu sehen. Die Anfänge des Stifts bilden aber dennoch die Grundlage der Liturgie, und dies im wörtlichen Sinne: Im Altartisch ist ein herausziehbarer Eichenholzblock verborgen, der die Holzfigur der Stifterin aufgenommen haben könnte.

Grablegung Christi

In der ersten Hälfte des 19. Jahrhunderts entsprachen die ursprünglichen Bilder des Damenchoraltars nicht mehr dem Zeitgeist. So ließ Äbtissin Christiane von Buttlar (1831–1842) zwei von ihr kolorierte Kupferstiche mit der Grablegung Christi und dem »Weltheiland« in den Altar einsetzen. Auch wenn diese Erbauungsbilder auf den ersten Blick befremdlich wirken mögen, vermitteln sie dem Betrachter doch eine Vorstellung von der Frömmigkeit des Biedermeier.

Die im Damenchoraltar verborgenen Gemälde aus der ersten Hälfte des 17. Jahrhunderts kamen erst am Ende des 20. Jahrhunderts wieder zum Vorschein. In den Aufzeichnungen der Äbtissin Irmgard von Schoen-Angerer (1961–1989) liest man hierzu:

Der Förderkreis wurde aktiv und segensreich setzte er sich ein in der Restaurierung alter Kulturgüter, vor allem in unserer Stiftskirche. Dabei wurden sogar alte Gemälde am Renaissance-Altar im Damenchor unter Holzbeschlägen freigelegt. Ein junger Pole hatte sie entdeckt bei der Restaurierung des Altars. Wunderbar, früheren Jahrhunderten in ihrer christlichen Glaubensaussage bildlich zu begegnen.[91]

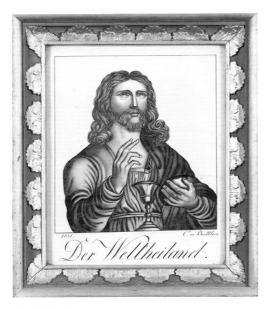

»Der Weltheiland«

Wandlungen des Hochaltars

Der neue, barocke Hochaltar, der zu Beginn des 18. Jahrhunderts im Auftrag der Äbtissin Elisabeth Marie von der Asseburg (1701–1717) errichtet wurde, belegt in seiner ursprünglichen Form den konservativen Geist der Stiftsdamen und deren Ausrichtung auf den Kern der lutherischen Theologie.

Bis in die 70er Jahre des 19. Jahrhunderts, als ein zeitgenössisches Altarblatt des von den Nazarenern beeinflussten Dresdner Künstlers Karl Andreä (1823–1904) mit der Kreuzigung Christi im Hochaltar installiert wurde, visualisierten zwei Gemälde eines unbekannten Künstlers aus der Zeit um 1700 den Kern christlichen Glaubens, die Erlösung des Menschen durch den Kreuzestod Christi. Thema des einen Altarblattes ist die Geschichte von der Ehernen Schlange, deren Betrachten die Israeliten bei der Wanderung in der Wüste vor dem Biss giftiger Schlangen und damit vor dem sicheren Tod schützte. Sie verweist typologisch auf die Kreuzigung Jesu, der wie auch die Schlange an einem Pfahl erhöht wurde. Das zweite Altarblatt greift das Motiv des Kreuzes auf, verbindet es aber mit dem Motiv des Apokalyptischen Weibes: Die Gottesmutter Maria hält das Jesuskind im Arm, das mit dem Kreuzstab, der auf seinen Tod verweist, die Schlange als Symbol des Bösen im Schach hält. Die prominente Darstellung Marias in einer lutherischen Kirche mag auf den ersten Blick überraschen, lässt sich aber nachvollziehen, wenn man auf die Tradition der Marienverehrung im Stift blickt und Luthers positive Bewertung Marias im Magnificat-Kommentar von 1521 berücksichtigt.

Verschwundene Reliquien

Das Schicksal der reformations- und kriegsbedingten Fragmentierung betraf nicht nur die Altäre des Stifts. Auch der wohl einst umfangreiche Schatz an Reliquiaren, Vasa sacra, den für den Gottesdienst bestimmten Gefäßen und Paramenten, schrumpfte im Lauf der Zeit auf nur wenige Reste.

Das kostbarste Stück des Kirchenschatzes, das Johanneskopfreliquiar aus der ersten Hälfte des 12. Jahrhunderts, wurde, wie bereits geschildert, 1904 an das Kestner-Museum in Hannover verkauft, um die Kirchenrenovierung finanzieren zu können. Das Kunstwerk, das vor Einführung der Reformation die Hauptreliquie des Stifts, den spurlos verschwundenen Zahn Johannes des Täufers, barg, entstand vermutlich in Hildesheim, einem Zentrum des hochmittelalterlichen Bronzegusses. Im Stift dokumentiert nur eine Kopie aus den ersten Jahren des 20. Jahrhunderts den für das Stift verlorenen »Fischbecker Kopf«[92].

Die Tatsache, dass die Stiftsdamen den Johanneskopf bis ins 20. Jahrhundert durch alle Plünderungen hatten retten können, zeugt von der Bedeutung des Reliquiars für die Identität des Stifts trotz des Übergangs zur Reformation.

Gottes Wort

Aus dem Mittelalter blieben keine Bibeln erhalten. Die ersten gedruckten Luther-Bibeln in

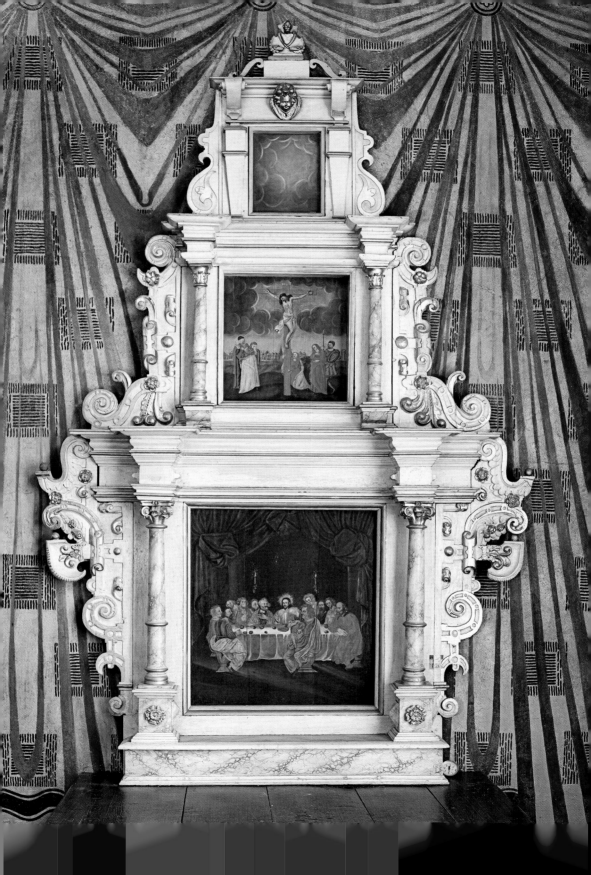

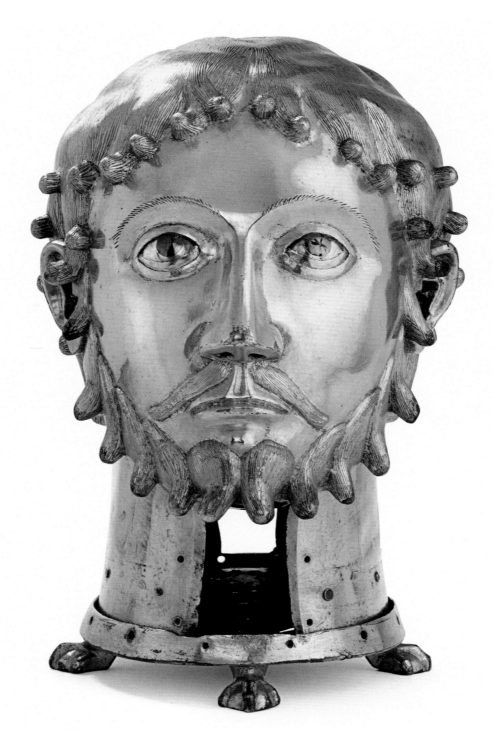

Johanneskopfreliquiar, Original im Museum August Kestner, Hannover

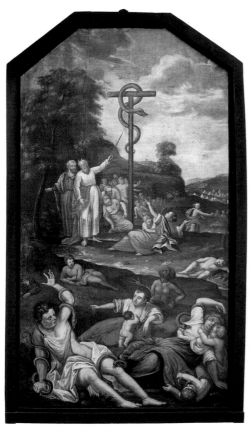

Eherne Schlange

Mondsichel-Madonna

Stiftsbesitz stammen aus dem 16. Jahrhundert. Im Mittelalter diente ein hölzerner Adler als Lesepult, dessen schwarz-rote Bemalung noch heute erhalten ist. Vermutlich aus Kostengründen verzichteten die Stiftsdamen auf einen Adler aus Bronze und ließen im 14. Jahrhundert ein Lesepult in der damals modischen Form fertigen, das Assoziationen an den Evangelisten Johannes weckt.

In der Frühen Neuzeit verkündeten katholische und protestantische Geistliche das Wort Gottes von der Kanzel aus. Dass die Stiftsprediger Einfluss auf die Gestaltung ihrer Arbeitsstätte nahmen, lässt sich einem Eintrag der Äbtissin Elisabeth Sidonie von Arenstedt (1673–1701) im Hausbuch der Äbtissinnen entnehmen:

1696 in der Fasten ist die Kanzel mitten in die Kirche gelegt worden und hat der Pastor, Herr Hermann Gert Städing, am Palmsonntag zum erstenmal darauf gepredigt. Es war Herrn Städing sein Vorschlag, vermeinte an dem Orte so könnten alle Leute besser hören und ihn sehen, auch könnte er sich besser konzentrieren, dass er nicht so laut sprechen dürfe. Die Fenster an dem Damenchor sind auch in der Zeit größer gemacht, dass die Fräulein alle nach der Kanzel sehen können und sind die 13 Stühle auch gemacht worden.[93]

Um 1700 schuf ein unbekannter Bildhauer aus Halberstadt vor Ort die Kanzel der Fischbecker Stiftskirche, die 1903 an ihren jetzigen Platz versetzt wurde und noch heute ihren Zweck er-

füllt. Kleine Sanduhren erinnern den Priester an die begrenzte Predigtzeit.

Das Beispiel eines mustergültigen Predigers bot aus Sicht der Äbtissin Elisabeth Charlotte von dem Busche (1737–1753) der langjährige Stiftsprediger Hermann Gerhard Städing. Trotz seines hohen Alters übte er sein Amt bis zuletzt nach Kräften aus und war ein ausgezeichneter Seelsorger. So vermerkte Äbtissin Charlotte Elisabeth von dem Busche im Hausbuch der Äbtissinnen:

1737 den 21. Oktober den 18. post Trinitatis starb der selige Herr Hermann Gerhard Städing im 83. Jahr seines Alters und im 61. Jahr seines Predigtamtes. Er war aber 1/2 Jahr zuvor schon schwächlich, stellete sich auch sein Ende vor, verrichtete aber noch sein Amt ab und zu. Das ganze Kapitel, soviel ihrer anwesend waren, waren noch den 7. Trinitatis bei ihm zur Beichte und zum Heiligen Abendmahl. Er predigte auch selber, welches ihm aber nebst der übrigen Arbeit sehr schwer fiel. Nachgehends hat er nur einmal wieder die Kommunion ausgeteilt, ein paar Mal Betstunden gehalten und den 28. August an einem monatlichen Bettage zum letzten Male gepredigt. Wir bedauerten seinen Tod herzlich, weil er ein Mann war, den der liebe Gott nebst seinem Geist auch viele Naturgaben gegeben, sonderlich friedlich, sanftmütig und gütigen Wesens war.[94]

Offensichtlich war die Integrität des Predigers allen Stiftsdamen bewusst, die Städing ohne Ausnahme die letzte Ehre erwiesen. So schreibt Busche weiter:

Wir folgeten auch allesamt, den 20.ten post Trinitatis war der 3. November, der Leiche zu Grabe aus seinem Hause in Prozession und gingen durch die Kirche oben in unsere Stühle und hörten der Leichpredigt mit zu, 1. Tim. 1 V. 15.[95]

Welche Anforderungen ein Stiftsprediger erfüllen musste, wird aus dem Eintrag Busches, die an Städings Nachfolger Friedrich Hieronymus Henze (1738–1748) dessen ausgezeichnete Rhetorik und Ausstrahlungskraft hervorhob, ebenfalls deutlich:

Er redete mit großer Kraft und Nachdruck, und es wurde die ganze Gemeinde sehr bewegt und bezeugten ihrer viele gegen mir mit Tränen ihre Zufriedenheit über diesen Mann.[96]

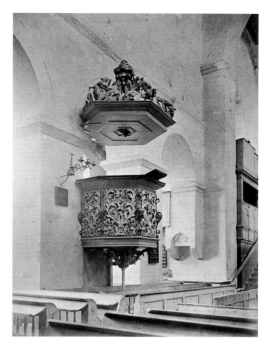

Kanzel vor der Restaurierung 1903

Im 19. Jahrhundert prägte der oben erwähnte Pastor Hyneck mehrere Jahrzehnte lang das geistliche Leben im Stift. Die enge Verbindung zwischen dem Stiftsprediger und dem Kapitel dokumentieren eine silberne Abendmahlskanne, die anlässlich von Hynecks 50-jährigem Dienstjubiläum angefertigt wurde, und die marmorne Grabplatte des Geistlichen und seiner Ehefrau.

Auch in der zweiten Hälfte des 20. Jahrhunderts gingen von den Geistlichen, die seit 1964 nicht mehr den Titel eines Stiftspredigers führten, Impulse für das geistliche Leben im Stift aus. In Anlehnung an die spirituelle Tradition des Stifts, die im 19. Jahrhunderts nach der Abschaffung des Chorgebets eine andere Richtung genommen hatte, nahmen die Kapitularinnen das gemeinsame Gebet wieder auf. Äbtissin Irmgard von Schoen-Angerer schrieb hierzu in ihren Aufzeichnungen:

Im geistigen Leben haben wir uns bemüht, unserem Stift eine christlich stärker geprägte Ausrichtung zu geben, auch angeregt durch un-

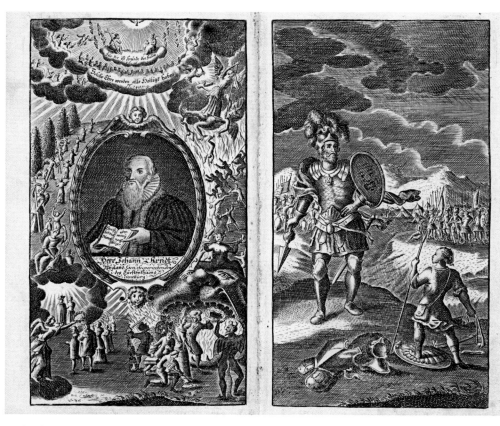

Titelkupfer eines Erbauungsbuchs von Johann Arndt

sere jungen Pastoren. Wir führten unter ihrer Mitwirkung tägliche Abendandachten ein, an denen auch die Gemeinde teilnehmen konnte.[97]

Individuelle Frömmigkeit

Man wüsste gerne mehr über die Frömmigkeitskultur der Stiftsdamen. Stumme Zeugen der Glaubensgeschichte sind vor allem die Gebetbücher, die den Zeitraum vom 18. Jahrhundert bis zur Gegenwart abdecken. Einzelne Exemplare sind höchst individuell eingebunden, wie etwa ein Gebetbuch mit einer Kreuzschließe, andere zeigen Spuren intensiven Gebrauchs und eines regen geistlichen Lebens.

Wichtige Hinweise auf eine kontinuierliche Auseinandersetzung mit Erbauungsliteratur liefern die Inventare einzelner Stiftsdamen, die gelegentlich umfangreiche Sammlungen von Bibeln, Gebetsbüchern und Predigtliteratur besaßen. Privatbibliotheken sind allerdings nur äußerst fragmentarisch erhalten – das persönliche Eigentum der Stiftsdamen fiel häufig an deren adelige Verwandte zurück und verließ das Stift, ohne Spuren zu hinterlassen. Wie das Erbauungsbuch des prominenten Theologen Johann Arndt (1555–1621) mit dem Exlibris der nicht als Stiftsdame nachweisbaren Wilhelmine von Wendt aus dem Jahr 1738 in den Stiftsbesitz gelangte, ließ sich bisher nicht nachvollziehen.

Dass einzelne Stiftsdamen des 19. Jahrhunderts auch Interesse an den Viten bedeutender zeitgenössischer protestantischer Theologen zeigten, belegt die in der Bibliothek des Stifts überlieferte *Vita in Briefen* des Friedrich Schlei-

Taufe Jesu durch den Stiftspatron Johannes

ermacher (1768–1834), der Christentum und Vernunft miteinander zu verbinden suchte.

Erbauungsbilder

Der religiösen Betrachtung und der Mahnung, stets dem Vorbild Jesu zu folgen, dienten auch sieben möglicherweise einst im Kapitelsaal oder in der Kirche aufgehängte und jetzt im Johannesgang verwahrte großformatige Bilder mit Szenen aus dem Leben Jesu, die nach Ausweis der Wappen von den Kapitularinnen des Stifts und Äbtissin Elisabeth Sidonie von Arenstedt bei unbekannten Künstlern in den 70er und 80er Jahren des 17. Jahrhunderts in Auftrag gegeben wurden.[98]

Drei Gemälde aus dem Jahr 1683, die durch eine fortlaufende Inschrift ANNO 1683 miteinander verbunden sind und von den Stiftsdamen nach Ausweis der Wappen gemeinsam in Auftrag gegeben wurden, zeigen die Auferstehung Jesu, die Kreuzigung und die Taufe Jesu im Jordan. Äbtissin Elisabeth Sidonie von Arenstedt hingegen finanzierte zwei Gemälde, auf denen die ansonsten selten dargestellte Bergpredigt und die Anbetung der Hirten neben der Verkündigung an Maria dargestellt sind. Auch wenn die Gestaltung der Werke auf aus der Region stammende Maler schließen lässt, vermitteln die Bilder doch einen authentischen Eindruck von der Frömmigkeitskultur am Ende des 17. Jahrhunderts.

Die im 17. Jahrhundert modische Emblematik, d.h. die Verbindung von Text und sinnbildlicher Darstellung, fand ebenfalls Eingang in zwei Gemälde, deren Vorlagen sich zum Teil in den Predigtbänden des Nürnberger Theologen und Literaten Johann Michael Dilherr (1604–1669) nachweisen lassen.

Das erste von Äbtissin von Arenstedt gestiftete Bild fordert zum Gottvertrauen und zur Demut auf, während das zweite Bild die gegenseitige Liebe Christi und des Gläubigen und die

Emblembild nach Johann Michael Dilherr: Gottvertrauen und Demut

Emblembild nach Johann Michael Dilherr: Gottesliebe und Gebet

Bedeutung des Gebets für die Erlösung im Sinne einer Verinnerlichung des Glaubens betont.

Im Zentrum der Frömmigkeit stand seit jeher die Betrachtung des Lebens und Leidens Jesu. Anknüpfend an die vorreformatorische Tradition, wie sie etwa der aus dem 15. Jahrhundert stammende Schmerzensmann vertritt, gaben die Stiftsdamen auch im 17. Jahrhundert Gemälde, die zentrale Aspekte des Wirkens Jesu visualisieren, bei regional tätigen Künstlern in Auftrag: Ein »Ecce Homo«-Bild sucht den Blickkontakt und das Mitleid des Betrachters, während auf der Tür und den Wänden einer der Damenpriechen Christus nicht nur als leidender Schmerzensmann, sondern auch als die Toten auferweckender Wundertäter und Salvator mundi dargestellt ist – somit werden verschiedene Aspekte der Erlösung thematisiert.

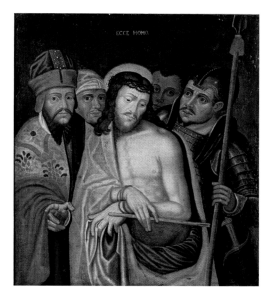

Ecce Homo

Spirituelle Archäologie – Rückbesinnung auf die geistlichen Wurzeln des Stifts

Eine wichtige Rolle spielte in der Amtszeit Irmgard von Schoen-Angerers (1961–1989) auch die Rückbesinnung auf die mittelalterlichen Wurzeln des Stifts und die Intensivierung der ökumenischen Kontakte. Während die beiden schon erwähnten hochmittelalterlichen Altardecken in die vorreformatorische Zeit der abendländischen Kirche zurückführen, dokumentieren zwei in jüngster Zeit entstandene Paramente in Stiftsbesitz die Fortschritte der Ökumene in der zweiten Hälfte des 20. Jahrhunderts. Irmgard von Schoen-Angerer schreibt hierzu in ihren Aufzeichnungen:

Wir haben über Ökumene gesprochen. Wir haben sie in anderer Weise erlebt. Ich lernte in Lemgo durch die Dechantin Martens aus dem Marienstift Frau Edith Ostendorf aus Paderborn kennen. Wir bekamen sehr engen Kontakt. Sie besuchte unser Stift und lernte unsere ehrwürdige Kirche kennen. Ihrem großen Können verdanken wir unser grünes und weißes Antependium. Sie gehörte der katholischen Kirche an. Es entstand eine ökumenische Beziehung, und unser Kapitel befreundete sich mit ihr. Für das

grüne Antependium stiftete Frau Edith Ostendorf uns alte, schwere chinesische Seide. Sie entwarf und stickte selber die wertvolle Arbeit. Das Gold ist echtes Blattgold auf Leder gearbeitet. Es wird nie schwarz und behält immer die Strahlkraft. [...] Auch den weißen Altarbehang für die ausgesprochen auf Christus ausgerichteten Festtage verdanken wir Frau Ostendorf. Alles führt uns hin zu einer Glaubensgemeinschaft. Wir müssen sehr lernen, andere Glaubensrichtungen gelten zu lassen.[99]

Die von Schoen-Angerer beschriebene Offenheit bestimmt auch das geistliche Leben der Kapitularinnen zu Beginn des 21. Jahrhunderts. 2012 besinnt sich das Stift auf seine spirituellen Wurzeln: Mit der im Damenchor gehaltenen Wochenschlussandacht und dem Mittwochsgebet in der für ihre hervorragende Akustik bekannten Krypta beschreitet das Stiftskapitel neue und doch vertraute Wege.

1 Poschmann, Hortus conclusus, S. 128.
2 Hausbuch, S. 142.
3 Vgl. Oldermann, Stiftsprediger, S. 19–21.
4 Hyneck, Geschichte, S. 9.
5 Hausbuch, S. 169.
6 Hausbuch, S. 178.
7 Hausbuch, S. 188.
8 Hausbuch, S. 187.
9 Hausbuch, S. 183.
10 Hausbuch, S. 186.
11 Hausbuch, S. 187.
12 Schaumburger Zeitung vom 20. Juni 1955.
13 Andere Varianten des Namens: Ricpert (Hyneck), Ricbert (Oldermann).
14 Hausmann 1968, S. 96.
15 Schoen-Angerer, Aufzeichnungen, S. 12f.
16 Schoen-Angerer, Aufzeichnungen, S. 13.
17 Poschmann, Hortus conclusus, S. 125.
18 Kaiser Joseph I. (1705–1711).
19 Der Hochmeister des Deutschen Ordens mit Sitz in Mergentheim.
20 Landgraf Karl von Hessen-Kassel (1670–1730).
21 Hausbuch, S. 52f.
22 Hausbuch, S. 91
23 Hausbuch, S. 3f.
24 Hausbuch, S. 84.
25 Hausbuch, S. 155f.
26 Zitiert nach Magnus, Stiftsorden, S. 12f.
27 Münchhausen, Tagebuch, nicht paginiert.
28 Hausbuch, S. 191.
29 Schoen-Angerer, Aufzeichnungen, S. 2,
30 Hausbuch, S. 177.
31 Dienstmädchen der Anna von Münchhausen.
32 Eine aus Mandeln oder Nüssen, Zucker, Sahne und Gelatine bestehende Süßspeise.
33 Münchhausen, Tagebuch, nicht paginiert.
34 Freundliche Auskunft von Schirmvogt Otto Freiherr von Blomberg.
35 Hausbuch, S. 107.
36 Hausbuch, S. 109.
37 Hausbuch, S. 110.
38 Hausbuch, S. 115.
39 Hausbuch, S. 117f.
40 Hausbuch, S. 102.
41 Münchhausen, Tagebuch, nicht paginiert.
42 Hausbuch, S. 28.
43 Hausbuch, S. 14.
44 Schlesien.
45 Hausbuch, S. 14f.
46 Vgl. Hausbuch, S. 17.
47 Wehking / Wulf, Inschriften, Nr. 4.
48 Wehking / Wulf, Nr. 9.
49 Wehking / Wulf, Nr. 11.
50 Übersetzung bei Wehking / Wulf, Nr. 12.
51 Wehking / Wulf, Nr. 13.
52 Wehking / Wulf, Nr. 18.

53 Hausbuch, S. 2.
54 Johannes Schwarz (1656–1677). Vgl. Oldermann, Stiftsprediger, S. 7f.
55 Hausbuch, S. 6.
56 Hausbuch, S. 6.
57 Hausbuch, S. 6.
58 Zu Steding vgl. Oldermann, Stiftsprediger, S. 8–10.
59 Hausbuch, S. 37.
60 Hausbuch, S. 63.
61 Hermann Gerhard Steding.
62 Hausbuch, S. 70.
63 Vgl. Pietsch, Hillebrand-Berner-Orgel.
64 Hausbuch, S. 124f.
65 Hausbuch, S. 125f.
66 Hausbuch, S. 140.
67 Hausbuch, S. 155f.
68 Zitiert nach Magnus, Stiftsorden, S. 16–20.
69 Hausbuch, S. 158f.
70 Hausbuch, S. 159.
71 Hausbuch, S. 168.
72 Hausbuch, S. 170f.
73 Hausbuch, S. 176.
74 Hausbuch, S. 182.
75 Vgl. Schatz, Krummstäbe.
76 Hausbuch, S. 188.
77 Hausbuch, S. 191.
78 Hausbuch, S. 192.
79 Gersdorff, S. 1.
80 Gersdorff, S. 1f.
81 Gersdorff, S. 3.
82 Gersdorff, S. 3.
83 Schoen-Angerer, Aufzeichnungen, S. 7.
84 Schoen-Angerer, Aufzeichnungen, S. 18.
85 Schoen-Angerer, Aufzeichnungen, S. 5.
86 Schoen-Angerer, Aufzeichnungen, S. 8.
87 Schoen-Angerer, Aufzeichnungen, S. 9.
88 Schoen-Angerer, Aufzeichnungen, S.13.
89 Poschmann, Hortus conclusus, S. 122.
90 Schoen-Angerer, Aufzeichnungen, S. 11.
91 Schoen-Angerer, Aufzeichungen, S. 9.
92 Vgl. Falk, Fischbecker Kopf.
93 Hausbuch, S. 25.
94 Hausbuch, S. 129f.
95 Hausbuch, S. 130.
96 Hausbuch, S. 133.
97 Schoen-Angerer, Aufzeichnungen, S. 4.
98 Vgl. Lieske, Evangelische Frömmigkeit, S. 54–73.
99 Schoen-Angerer, Aufzeichnungen, S. 20f.

Quellen- und Literaturverzeichnis

Quellen

Stiftsarchiv Fischbeck:

Hausbuch der Äbtissinnen des Stiftes Fischbeck. Abgetippt und geordnet von Kapitularin Helmtrudis von Ditfurth 1963.

Manfred Hausmann, Der Fischbecker Wandteppich. Ein Legendenspiel, Frankfurt am Main 1955, 1968; Nachdruck 1988 Hameln.

Johann Ludwig Hyneck, Geschichte des freien adelichen Jungfrauenstiftes Fischbeck und seiner Abtissinnen (!) in der Kurhessischen Grafschaft Schaumburg, Manuskript; gedruckt Rinteln 1856.

Marion Poschmann, Hortus conclusus. Stift Fischbeck und seine Gärten, in: Klosterkammer Hannover (Hg.), Poesie und Stille. Schriftstellerinnen schreiben in Klöstern, Göttingen 2009, S. 117–142.

Irmgard von Schoen-Angerer, Meine Amtszeit im Stift Fischbeck vom Herbst 1961 bis zum Frühjahr 1990. Erlebnisse, Erkenntnisse, Gedanken zur kommenden Zeit für das Stift Fischbeck (ungedrucktes Typoskript).

955 – 1955. Tausend Jahre Fischbeck. Festtage vom 18. bis 24. Juni 1955, Rinteln [1955].

Privatbesitz:

Anna von Münchhausen, Aus dem Tagebuch einer Fischbecker Stiftsdame (Manuskript, benutzt wurde eine Abschrift).

Literatur

Gerhard Begrich und Christoph Carstens, Kloster Drübeck, Berlin und München 2011.

Dagmar Köhler und Renate Oldermann, Evangelisches Damenstift Fischbeck (DKV-Kunstführer Nr. 211/3), Achte, völlig neu bearbeitete Auflage, München und Berlin o. J.

Christa Diemel, Adelige Frauen im bürgerlichen Jahrhundert. Hofdamen, Stiftsdamen, Salondamen 1800–1870, Frankfurt am Main 1998.

Falk, Brigitta, Der Fischbecker Kopf, in: Joachim Schween und Norbert Humburg (Hrsg.), Die Weser. Ein Fluß in Europa 1, Holzminden 2000, S. 108–125.

Inken Formann, Vom Gartenlandt so den Conventualinnen gehört. Die Gartenkultur der evangelischen Frauenklöster und Damenstifte in Norddeutschland (CGL-Studies 1. Schriftenreihe des Zentrums für Gartenkunst und Landschaftsarchitektur der Universität Hannover), München 2006.

Ulrich Kriehn, Zwischen Kunst und Verkündigung. Manfred Hausmanns Werk zwischen Literatur und Theologie, Marburg 2008.

Reinhard Lieske, Evangelische Frömmigkeit in niedersächsischen Frauenklöstern. Die Botschaft der emblematischen Bilder in Stift Fischbeck und Kloster Ebstorf nach Predigtbüchern des Nürnberger Theologen Johann Michael Dilherr, in: Jahrbuch der Gesellschaft für niedersächsische Kirchengeschichte 103 (2005), S. 55–99.

Peter von Magnus, Die Stiftsorden von Fischbeck und Obernkirchen (Sonderdruck aus den Schaumburg-Lippischen Mitteilungen 26), Bückeburg 1983.

Renate Oldermann, Die Stiftsprediger in Fischbeck seit der Reformation (1557–1964), in: Martin Winter (Hg.), Wenn das Pfarrhaus in Fischbeck erzählen könnte … Kleine Chronik der Fischbecker Pastoren und Pastorinnen von der Reformation bis zur Gegenwart, Fischbeck 2003, S. 3–27.

Renate Oldermann, Stift Fischbeck. Eine geistliche Frauengemeinschaft in mehr als tausendjähriger Kontinuität (Schaumburger Studien 64), Bielefeld 2005; 2. Auflage Bielefeld 2010.

Christian Pietsch (Bearb.), Die Hillebrand-Berner-Orgel in der Stiftskirche Fischbeck, Stift Fischbeck 2007.

Jürgen Römer, Klöster und Stifte an der Oberweser zwischen Miteinander und Nebeneinander. Fragen an eine »Klosterlandschaft«, in: Mittelalter im Weserraum (Fischbecker Schriftenreihe 1), Holzminden 2003, S. 9–28.

Stefan W. Römmelt (Bearb.), Freiheits(t)räume. Das Freiadlige Stift Wallenstein von 1759 bis 1992. Begleitband zur Ausstellung im Vonderau Museum Fulda 11. Februar – 11. April 2010, mit einem Vorwort von Otto von Boyneburgk herausgegeben von Gregor K. Stasch (Vonderau Museum Fulda Kataloge 22), Petersberg 2010.

Helmut Schatz, Die Krummstäbe Kaiser Wilhelms II., in: Cistercienser Chronik 111 (2004), S. 95–101.

Sabine Wehking und Christine Wulf, Die Inschriften des Stifts Fischbeck bis zur Mitte des 17. Jahrhunderts, in: Feschrift für Karl Stackmann, Göttingen 1990, S. 51–82.

Monika Wienfort, Gesellschaftsdamen, Gutsfrauen und Rebellinnen. Adelige Frauen in Deutschland 1890 – 1939, in: Eckart Conze und Monika Wienfort (Hg.), Adel und Moderne. Deutschland im europäischen Vergleich im 19. und 20. Jahrhundert, Köln, Weimar, Wien 2004, S. 181–203.

Bewegen und Innehalten

Eine Nachbetrachtung zum Heute und zum Morgen des Stifts Fischbeck

Das Stift Fischbeck gibt es nun – lebendig wie eh und je – seit weit über tausend Jahren. Es hat sich vieles verändert, aber immer noch schreiten wir durch den Kreuzgang, halten Andacht, fühlen uns verbunden in der Fürbitte, besuchen den Gottesdienst, engagieren uns vielfältig. Unsere Krypta, die blühenden Gärten, die Musik und Konzerte, unsere prächtige Orgel – all dies liegt uns sehr am Herzen. Und nicht zu vergessen, die bereichernden und erfüllenden Begegnungen mit Menschen aus nah und fern.

Derzeit bilden sechs Frauen mit mir das Kapitel des Stifts Fischbeck. Das macht deutlich, dass das Stift ein lebendiger, nach wie vor bewohnter Ort ist. Es ist weit davon entfernt, ein Museum zu sein, und das soll es auch nie werden. Wir Frauen haben uns zusammengefunden in einer christlichen Lebens- und Arbeitsgemeinschaft. Heute muss man nicht mehr adelig sein, um in das Kapitel des Stifts aufgenommen zu werden. Es zählen Kompetenz und Persönlichkeit. Wir teilen uns die Aufgaben nach Neigung und Fähigkeit: Andachten, Konzerte, Pilger, Führungsorganisation, Archiv, Gartenarbeit.

Jede von uns Frauen hat ihre eigene Wohnung im Stiftsareal, versorgt sich selbst, wir wirtschaften, planen und entscheiden aber gemeinsam, wenn es um Stiftsangelegenheiten geht. Unterstützt werden wir von einem Verwalter, beraten werden wir von den Fachabteilungen der Klosterkammer Hannover. Wald und Land gehören uns noch heute, wir bewirtschaften sie aber nicht mehr selbst. Zum Stift gehören zahlreiche Gebäude, natürlich auch unsere schöne Kirche. Ich selbst bin Patronin der Kirchen in Holtensen sowie in Fuhlen und im Auftrag des Kapitels Kirchenvorstandsmitglied in unserer ev.-luth. Kirchengemeinde.

Vielleicht beginnt der geneigte Leser nun zu ahnen, dass wir vielfältige Aufgaben zu bewältigen haben. Ja – die Zeiten haben sich geändert. Es fährt nicht mehr der livrierte Kutscher vor, der die Äbtissin mit Pferd und Wagen zum Bahnhof bringt, sie setzt sich schon mal selbst in den stiftseigenen VW-Bus, um Gäste abzuholen. Keine Köchin kocht mehr in der Abteiküche für königliche Gäste. Das Personal ist knapp geworden, wir müssen sparen und wir sind heute auf viele ehrenamtliche Helfer angewiesen, die wir Gottseidank auch haben. Ein Förderkreis mit sehr kompetenten und erfahrenen Beratern steht dem Kapitel zur Seite, Frauen und Männer engagieren sich bei den Arbeiten in den Gärten, im Kräutergarten (ein Kleinod!) oder bei den Führungen. Jährlich kommen ca. 10.000 Besucher ins Stift. Da müssen wir unser Privatleben so manches Mal verteidigen.

Gastlich sind wir natürlich dennoch. In einer sehr schönen Ferienwohnung kann man sich einmieten, Konzertbesucher werden mit Stiftswein und einem klösterlichen Imbiss bewirtet, unterstützt werden wir hierbei von den Landfrauen aus dem Weserbergland.

Zu unseren Jahreszeitenkonzerte laden wir regelmäßig im Frühling, Sommer, Herbst und Winter ein. Alle Konzerte sind von hoher Qualität und werden in dankenswerter Weise großzügig finanziell gefördert, damit jedermann der Besuch ermöglicht werden kann.

»Unsere« Musiker wohnen in der Regel bei uns und dies ausgesprochen gerne. Hotelreisende wissen eben die so ganz besondere Atmosphäre unseres Ortes zu schätzen. Das Stift gibt ihnen Stille und Ruhe, Inspiration und Zeit, Gastlichkeit und Freundschaft, dafür schenken die Musiker unseren Besuchern und uns die herrliche Musik. Die Stiftskirche beteiligt sich mit ihrer Schönheit, ihrer wundervollen Orgel und herausragender Akustik.

Die Gastfreundschaft des Stifts Fischbeck wissen auch die Pilger zu schätzen, die uns im

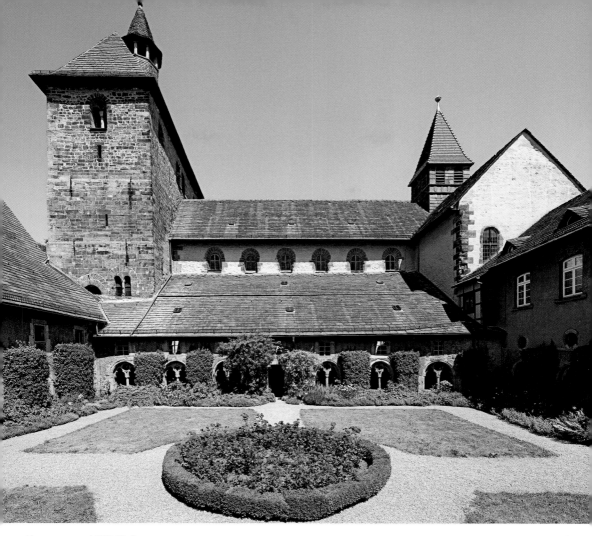

Kreuzgang und Stiftskirche

Sommerhalbjahr fast täglich besuchen. Das Stift Fischbeck liegt an der Pilgerstrecke Loccum-Volkenroda. Unsere Seniorin hat das Amt übernommen, die Reisenden in Empfang zu nehmen, mit ihnen auf Wunsch eine Andacht zu halten. Eine kleine, äußerst beliebte Pilgerwohnung steht für Einzelgäste bereit.

Eine Anlage, deren älteste Teile auf das 11. Jahrhundert zurückgehen, braucht Zuwendung, gelegentlich Erneuerung, Pflege und viel Reparatur. Will heißen: Immer steht an einem der Gebäude ein Gerüst. Mal leckt es durch das Kirchendach, dann schwächelt eine Scheune, die Stiftsmauer bröckelt, Sie denken sich den Rest. Das kostet Geld. Da das Stift Fischbeck

Denkmal von besonderer nationaler Bedeutung ist, haben wir »zahlreiche« Förderer, denen wir sehr zu Dank verpflichtet sind. Sie alle helfen, diesen besonderen Ort auch für die Zukunft zu bewahren.

Wir füllen ihn mit Leben. Und haben auch schon einige Pläne für die Zukunft. Gern möchten wir im Stift ein Residenzprogramm zum Thema Religion und Tanz einrichten. Eine sehr kompetent geschriebene Machbarkeitsstudie liegt schon in der Schublade… aber noch ist dies Zukunftsmusik.

Vom Weltlichen zurück zum Geistlichen. Unser christlicher Glaube verbindet uns Frauen zu unserer Gemeinschaft – und das ist beileibe

71

Äbtissin Uda von der Nahmer mit dem Äbtissinnenstab

ressierten Frauen über das Leben bei uns Auskunft gibt.

Bald wird wieder eine neue Äbtissin in aller Feierlichkeit das Amt in einem der niedersächsischen Klöster übernehmen. Dann werden die Frauen aus dem Stift Fischbeck in ihrem großen Ornat, in ihrem langen schwarzen Gewand, mit schwarzem Schleier, dekoriert mit allen festlichen Orden, am Festgottesdienst teilnehmen. Diese großen Festivitäten sind aber selten geworden. Wir tragen unsere Tracht nur zu ganz besonderen Anlässen. Dazu zählen die Einführungen von Äbtissinnen, Kapitularinnen oder Konventualinnen, wir tragen sie aber auch, wenn wir Abschied von einer unserer Frauen nehmen müssen. Ansonsten sind wir weltlich gewandet. Wir pflegen unsere Traditionen, sind aber darum noch lange nicht von gestern. Wie sagt es Gustav Mahler so treffend: »Tradition ist die Weitergabe des Feuers und nicht die Anbetung der Asche.« So soll es sein.

Das Gestern verbindet uns mit dem Heute und mahnt uns, an die Zukunft zu denken.

Heute sind wir fest entschlossen, ein hohes Niveau in all unserem Tun anzustreben. Wir möchten keine Massen durch das Stift lenken, sondern den Menschen mehr mitgeben als nur eine Besichtigung. Das Stift Fischbeck ist ein einzigartiger Ort christlicher Kulturgeschichte, die vielen Berichte und Erzählungen sowie zahlreiche Veranstaltungen können die Menschen berühren und überraschen. Wir möchten etwas bewegen, aber gleichzeitig achtsam sein. Darum wollen wir auch das Innehalten bewahren wie einen kostbaren Schatz. Möge Gott geben, dass uns dies in der heutigen Zeit und auch zukünftig gelingt. All diese Gedanken und mehr werde ich in meiner Amtszeit dem Äbtissinnenbuch des Stifts Fischbeck anvertrauen. Wie viele Frauen vor mir und viele Frauen nach mir.

kein Selbstläufer. Der Glaube gibt uns Kraft, Mut, Toleranz, Freundlichkeit, wir sehnen uns nach ihm, aber wir müssen auch manchmal um ihn ringen. Eine Pastorin der lutherischen Landeskirche begleitet die Klöster und Stifte auf diesem Weg als kompetente Freundin.

Wieder eingeführt haben wir in den letzten Jahren die öffentliche Wochenschlussandacht in unserem Damenchor der Kirche, die wir selbst halten. Eine interne Andacht in der Krypta halten wir seit einiger Zeit an jedem Mittwoch, wenn die Glocken uns wie seit hunderten von Jahren zum Gebet rufen. Das stärkt uns und gern möchten wir diese Andachten ausweiten. Aber wir wollen uns mit der Belebung dieser alten Gebetsformen Zeit lassen. Die Sehnsucht danach ist da.

Gern nehmen wir neue Frauen in unsere Gemeinschaft auf, in diesen Wochen haben wir ein Informationsblatt drucken lassen, das inte-

Stift Fischbeck, im September 2012
Äbtissin Uda von der Nahmer

www.stift-fischbeck.de